国画入门教程

山水画

技法

任安兰 编著

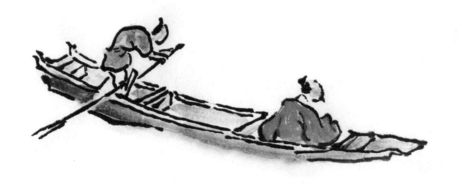

人民邮电出版社

北京

图书在版编目（CIP）数据

国画入门教程. 山水画技法 / 任安兰编著. -- 北京：
人民邮电出版社，2024.1
ISBN 978-7-115-62846-6

Ⅰ．①国… Ⅱ．①任… Ⅲ．①山水画－国画技法－教
材 Ⅳ．①J212

中国国家版本馆CIP数据核字(2023)第225347号

内 容 提 要

本书是为中国山水画初学者打造的专项学习教程。全书共分为6章，第1章介绍绘画 必备工具与材料；第2章介绍山水画的基础绘画技法；第3章到第6章是山水画中各分项内容的绘画精讲，包含山石、云水、树木、点景4大类，既讲解每种元素的基础绘画技法，也给出各元素多种形态的多个参考样式，还提供了元素组合成完整作品的参考案例。全书由基础绘画技法讲到元素细节，让初学者可以基本掌握山水画的各项绘画技能。

本书适合中国画初学者及对山水画感兴趣的读者阅读。

◆ 编　著　任安兰
责任编辑　陈　晨
责任印制　周昇亮

◆ 人民邮电出版社出版发行　　北京市丰台区成寿寺路 11 号
邮编　100164　电子邮件　315@ptpress.com.cn
网址　https://www.ptpress.com.cn
临西县阅读时光印刷有限公司印刷

◆ 开本：787×1092　1/16
印张：6　　　　　　　　　　2024 年 1 月第 1 版
字数：142 千字　　　　　　2024 年 1 月河北第 1 次印刷

定价：35.00 元

读者服务热线：(010)81055296　印装质量热线：(010)81055316
反盗版热线：(010)81055315
广告经营许可证：京东市监广登字 20170147 号

山水画

　　我国传统绘画形式是使用毛笔蘸水、墨、彩绘制在绢或纸上,这种画被称为"中国画"。中国画的一个独特分支是以山川自然景观为主题的"中国山水画",简称为"山水"。它起源于魏晋南北朝时期,虽然当时与人物画尚未完全分离,但在隋唐时期开始独立发展,并在五代、北宋时期逐渐成熟,成为中国画中的重要类型。根据绘画风格的不同,传统上将山水画分为青绿山水、金碧山水、水墨山水、浅绛山水、没骨山水等不同流派。中国山水画是中国人情思中非常厚重的沉淀,表达了游山玩水的大陆文化意识,以山为德、以水为性的内在修为意识,以及咫尺天涯的视觉错觉意识。

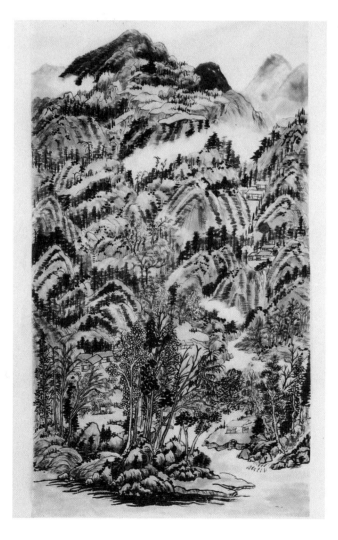

［当代］戴苏春

　　通过山水画,我们可以深入感受中国画作品所带来的意境、格调、气韵和色调。没有其他任何一种绘画类型能够像山水画那样给予国人更多情感的共鸣。当与他人谈经辩道时,山水画展现了我们民族的底蕴、古典文化的底气,也体现了个体性情。

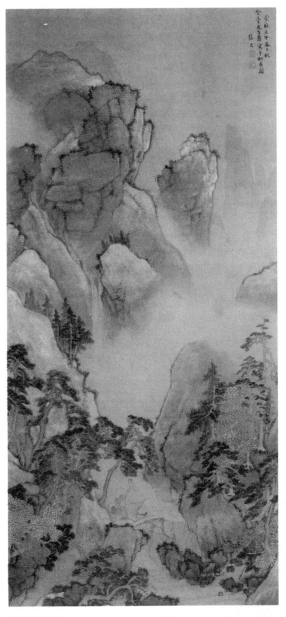

[明] 张宏

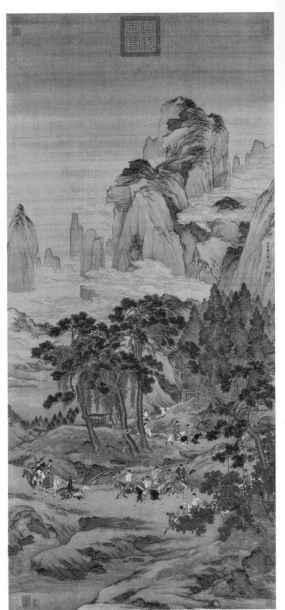

[明] 仇英

青绿山水

以矿物质石青、石绿作为主色的山水画，有大青绿、小青绿之分。前者多勾廓，少皴笔，着色浓重，装饰性强；后者是在水墨淡彩的基础上薄罩青绿。清代张庚说："画，绘事也，古来无不设色，且多青绿金粉。"中国山水画先有设色，后有水墨。而设色画中先有重色，后来才有淡彩。

金碧山水

用中国画颜料中的泥金、石青和石绿作为主色的山水画叫作"金碧山水"，比"青绿山水"多泥金一色。泥金通常用于勾染山廓、石纹、坡脚、沙嘴、彩霞及宫室、楼阁等建筑物。这一画种由唐代的李思训、李昭道父子创立。

浅绛山水

浅绛山水是在水墨勾勒皴染的基础上，敷设以赭石为主色的淡彩山水画，其特点是清逸空灵、明快淡雅，在总体上呈现暖色调。这种画法由黄公望、王蒙等名家创立和发扬，并影响了后世许多山水画家。清代沈宗骞在《芥舟学画编》中说："若浅绛山水，则全以墨为主，而其色无轻重之足关矣。" 也就是说，在浅绛山水中，墨的运用是最主要的，而色彩的深浅并不是关键因素。墨色是构建画面形状和结构的基础，在此基础上适度地运用淡彩，主要只施于山石之上即可。这样能使画面的色调保持单一、和谐，减少浓淡和轻重的变化。

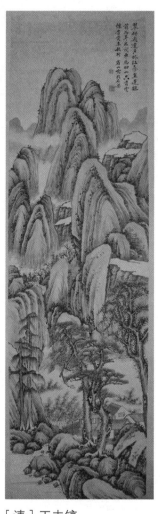

［清］王丰镐

山水画的创作

作为初学者，先临摹是很重要的，能为今后的写生和创作奠定很好的基础。初学者临摹要从易到难，从简到繁，先从一草一木开始，熟悉运笔，掌握笔法，增强腕力，让笔听自己的使唤，然后再学习画面的构图布局等知识。重点在于积累，吸取名家的精华之处。另外还要养成观察生活的好习惯，随时随地记录自己的所见所闻。

作为一名画家，经常进行写生训练也是必不可少的。中国画的写生与西画有所不同。西画写生是面对景物，运用透视、色彩等技法，注意光和形体的关系，边看边画，反复修改，直至完成。这种写生法可称为"直接写生法"。而中国画的写生，却用的是"间接写生法"，画家面对自然时，观察多于描绘，常用勾勒手法画出画稿，这也只能称为"半成品"。中国画的写生一般分为两步。对景勾画稿仅是第一步，这时画家着重观察体验，把握客观对象的特征与精神气质，画稿只起加强记忆和为创作提供素材的作用。第二步是对画稿进行取舍提炼，加工创作直至完成。作写生画，重点是在笔墨、章法、意境上下功夫，使作品更具美学价值。

中国画还有一种独特的写生方法——默写法，古代称为"回识心记"，即不用面对实物勾勒临写，而是把所见景物默记于心中，回去后背着画出来。中国画家常有惊人的默写能力。据说，安史之乱后，唐玄宗从四川回到长安，当他怀想蜀道嘉陵江风景时，就命吴道子去嘉陵江写生，画出图来观赏，以寄托对嘉陵江的怀念。吴道子遵命去了。他回长安之后，唐玄宗要看他的写生画稿。他回答说："臣无粉本（画稿），嘉陵山水皆藏于臣胸中。"于是挥毫泼墨，仅用一天时间，就在大同殿壁上画出了嘉陵江三百里景色。虽然这只是一个传说，但中国画的画家确实只有具备这种功夫，才能捕捉住阴晴雨雪之奇、行云流水之变，才能储万象于胸中，下笔如有神。

当我们有了扎实的基本功，有了生活的积累，能做到"得之于心，应之于手"时，我们就可以自己创作了，这也是提高艺术修养和境界的方法。在创作过程中，最重要的是要把客观对象与主观思想感情结合起来，先从大自然中吸取创作原料，忠实于所描绘的对象，但做到这一步还不够，还要在头脑中加工制作，并融入自己的激情。这就是"外师造化，中得心源"，这也是千百年来指导绘画创作的法则。

目录

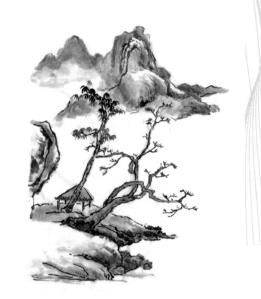
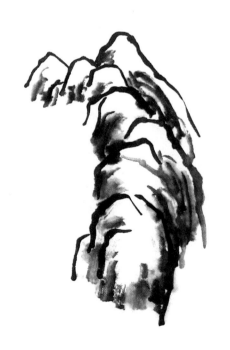

第1章 绘画必备工具与材料

国画是我国的传统绘画，其绘制方法是用毛笔、墨和中国画颜料在宣纸或者绢等材料上作画。要想学习国画，要先了解和熟悉工具。本章我们就为大家介绍国画常用的工具、材料及使用方法。

1.1 笔墨纸砚

中国有独有的绘画工具，即文房四宝。笔、墨、纸、砚在我国传承已久。

笔

笔有硬毫、软毫和介乎两者之间的兼毫三大类。

硬毫：硬毫笔主要用狼毫制成，也有用獾、貂、鼠的毛或猪鬃做的，性刚、劲健，容易出枯笔。故画山水常用硬毫勾勒树、山石轮廓等。

软毫：软毫笔主要用羊毫制成，也有用鸟类羽毛制成的，质地柔软，有不同大小、长短。适合渲染。

兼毫：兼毫笔是用羊毫与狼毫或兔毫相配制成，质地在刚柔之间，属中性。

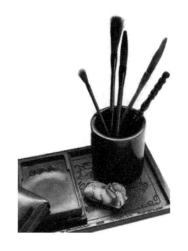

使用方法： 初学时用笔不要贪多、贪全，有大、中、小几支即可。待画熟练了，开始创作时，再多准备一些好笔。每次作完画，一定要用清水把毛笔清洗干净，防止宿墨和余色滞留笔根，破坏笔的性能。洗笔不要用热水，因为热水会使笔毛变硬、变脆。一般保存笔的方法是洗净之后放在笔筒里，也可以把笔吊挂起来。外出作画时可以买个细竹丝编成的笔帘，把笔卷在笔帘里，携带很方便，能保护笔毛不受损害。

墨

墨有"油烟"与"松烟"两种。作画用的是油烟墨。

油烟墨：油烟墨是用桐油烧出的烟子制成的。油烟墨色有光泽，宜于作画。

松烟墨：松烟墨是用松枝烧烟制的墨。松烟墨黑而无光泽，宜于书写，作画不常用。

使用方法： 研墨要用清水，沿顺时针方向均匀地慢磨，直到墨汁稠浓为止。作画用墨要新鲜现磨，存放过久的墨称为宿墨，宿墨中有凝固的渣滓，可能会使画面变脏、变黯淡。现在北京、天津等地生产的书画墨汁（如一得阁），使用方便，已为许多书画家所用，但墨汁中含胶量较重，最好略加清水稀释，墨色会更佳。

砚

砚台的种类很多，按材料分，有石砚、陶砚、砖砚、玉砚等；按形状分，有方形、圆形及随意形。其中，广东出产的端砚和安徽出产的歙砚较有名，只是价钱较贵。

砚的选用：选择砚台时，质地细腻、湿润、易于发墨、不吸水者为佳。砚台使用后要及时清洗干净，保持清洁，切忌暴晒、火烤。砚台要有盖，可以使墨汁干得慢一些。

纸

绢：古代多用绢作画，但绢的成本较高，不便于普及，现在用绢作画的人比较少。熟宣纸的性质和绢差不多，现在多用熟宣纸代替绢。

宣纸：大约在元代以后人们逐渐选用宣纸作画。我国宣纸大约自唐代就开始生产，因为安徽宣城制作的纸最有名，所以称为宣纸。宣纸的吸水性很强，容易渗化，用水稍多容易洇。这种特性使画出来的画墨色浓淡参差，富有变化，能将中国画的特有表现力和笔墨技法表现得淋漓尽致。常用的宣纸有净皮、料半、棉连等。宣纸还分为生宣和熟宣，生宣未经过加工，吸水性强，多用于写意画；熟宣墨色不洇，多用于工笔。

好宣纸的特点：一是定笔，就是画上去之后笔触之间留有笔痕；二是发墨，就是笔行纸上不串，不同浓淡关系的墨不会混成一团，墨色不会发灰；三是渗透力适中。

1.2 颜料

传统的颜料分为两大类：矿物性颜料和植物性颜料。初学者可选用市面上的软管装国画颜料，使用很方便。

矿物性颜料

矿物性颜料是从矿石中磨炼出，色彩厚重，覆盖性强。常用的有以下几种。

石绿：通常呈粉末状，使用时须兑胶。石绿根据细度可分为头绿、二绿、三绿、四绿等，头绿最粗、最绿，依次渐细、渐淡。

石青：特点与用法大致与石绿相同，石青也分头青、二青、三青、四青等几种，头青颗粒粗，较难染匀，需要多染几次。

朱砂：██以色彩鲜明呈朱红色者为佳。朱砂大多是粉末状，也有制成墨状的。朱砂不宜调石青、石绿使用。

朱膘：██也叫朱标，是将朱砂研细，兑入清胶水中，浮在胶水上面呈橙色的部分。

赭石：██从赤铁矿中出产，呈浅棕色。现在的赭石大多精制成水溶性的胶块，无覆盖性。

白粉：██可分成铅粉、蛤粉、白垩等数种。蛤粉由海中的文蛤壳加工研细而成，日久易变黑，用双氧水轻洗则可返白。而白垩（即白土粉）在古代壁画中常用，历久不变色。

植物性颜料

植物性颜料透明，色薄，覆盖性差。常用的植物性颜料有以下几种。

花青：██用蓼蓝或大蓝的叶子制成蓝靛，再提炼出来的青色颜料。用途相当广，可将藤黄调成草绿或嫩绿色。

藤黄：██在南方热带雨林中的海藤树的树皮凿孔，流出胶质的黄液，以竹筒承接，干透即为藤黄。藤黄有毒，不可入口。

胭脂：██从红蓝花、茜草或紫梗中提取的色素。以胭脂作的画，随着时间推移有褪色的现象，目前基本被西洋红取代。

1.3　其他

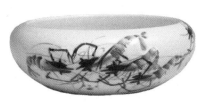

调色盘	笔洗	印章

以白色的瓷器制品为佳，其中又数梅花盘及层碟最为理想，适合将不同的颜料分开存放。

盛水作洗笔或供应清水之用，多选用口径较大的白色瓷器。

盖印章，是完成一幅画的最后一道工序。画上的钤印，除了表示这幅作品为某人所画以外，还具有审美价值，在画面上产生特别的艺术效果。

第2章

山水画基础

中国绘画最显著的特点是以墨线为基础，再染墨色或敷色。中国画不仅用线条来表现一切物象的轮廓、明暗、质感，而且还用它来揭示物象的内在精神，表达绘画者的思想感情。因此中国画的线条具有独立的美学价值。

2.1　山水画的运笔技巧

基本运笔技法

执笔　绘画执笔大体同于书法，要注意指实、掌虚、腕平、五指齐力的要领，但较之书法用笔更为灵活。

笔锋　山水画运笔有中锋、侧锋、藏锋、露锋、逆锋、顺锋等方式。

中锋

❶ 笔管垂直，行笔时锋尖处于墨线中心。用中锋画出的线条挺劲爽利，多用于勾勒物体的轮廓。

侧锋

❷ 手掌偏倒运笔。侧锋使用的是笔毫的侧部，画出的笔线粗壮而苍劲，此法多用于山石的皴擦。

藏锋

❸ 笔锋要藏而不露，画出的线条沉着含蓄，力透纸背，常用来画屋宇、舟、桥的轮廓，也用于山石、树干的勾勒。

露锋

❹ 露锋能将点画得锋芒外露，显得挺秀劲健，画竹叶、柳条多用露锋运笔。

逆锋

顺锋

⑤ 笔管倾倒，行笔时锋尖逆势推进，使笔锋散开，笔触中产生飞白。这种笔法画出的点、线具有苍劲生辣的笔趣，可运用于树干、山石的勾勒、皴擦中。

⑥ 顺锋运笔与逆锋相反，采用拖笔运行，画出的线条轻快流畅、灵秀活泼，勾云、画水常用此法。

中国画家十分重视运笔方法，积累了丰富的经验。山水画大师黄宾虹先生总结前人经验，提出了"五笔七墨"之说。"五笔"即"平、圆、留、重、变"。上述种种笔法，概括起来，无非是为了画线时求得粗、细、直、刚、柔、轻、重的变化，使绘画者更能为所描绘的对象"传神写照"。山水画在笔线形式美的要求上，提倡枯而能润，刚柔相济，有质有韵。

笔锋的运用

运笔的快慢、提按、转折、顺逆、虚实都是用笔的节奏变化产生的，在节奏变化中最明显与最重要的是快慢变化。

快 慢

提 按

① 指行笔过程中前进力量的缓急，即行笔的快慢。快则流，慢则留；快则光，慢则涩。快易飘逸，慢易拙涩。

② 指入笔、行笔、收笔中的起伏、轻重的力量。提为起，按为伏。提则轻，按则重；提则虚，按则实。

转折

拖笔

❸ 笔锋转换时向上提笔或向下按笔的力量不同，线条也会呈现出不同的效果。在笔锋转换时提笔转过去为"圆转"，反之，按笔转过去为"方折"。

❹ 拖笔多用于画滑线，是一种灵活运笔的方法。拖笔握笔要高，锋一着纸即行，不能停留，这样画出的线条才流畅而灵动。

2.2　山水画的用墨方法

墨分五色

在中国画里，"墨"并不是只被看成黑色。所谓"墨分五色"，指的是墨有"干、湿、浓、淡、焦"五种，如果加上"白"，就是"六彩"。其中"干"与"湿"是水分多少的比较；"浓"与"淡"是色度深浅的比较；"焦"在色度上深于"浓"；"白"指纸上的空白，与"墨"形成对比。

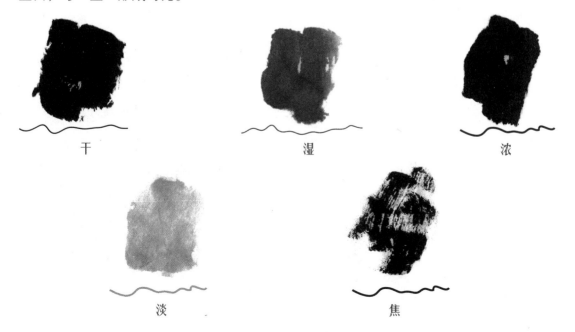

干　　　　　　　　湿　　　　　　　　浓

淡　　　　　　　　焦

传统三墨法

中国画中，常规的用墨方法是什么样的呢？

泼墨法

顾名思义，泼而成之，如泼水一般，泼一遍或者多遍。干、湿、浓、淡同时进行，运笔一气呵成，是典型的大写意之墨法。往往在一大片墨中同时有干、湿、浓、淡的变化。

破墨法

在所有的墨法中用途最广、变化最多的是破墨法。它指的是在当前的墨迹未干之际，又画上另一墨色，以求得水墨浓淡相互渗透掩映的效果。破墨法又可细分为重破淡、以淡破重、以干破湿、以湿破干、以水破墨、以墨破色等画法。画面效果水墨交融多变，给人富有生机以及活泼、灵动之感。

破墨法

积墨法

积墨，顾名思义，多层积累、堆积，层层渍染，层积而厚。积墨过程先淡后浓或先浓后淡均可。积墨法最大的特点是必须等前一遍墨干后再积下一遍，这是不可改变的规律。

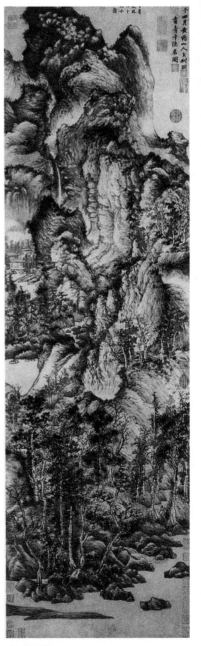

积墨法

2.3 山水画的基本手法

❶ 勾

先用墨线将物体的外轮廓、主要脉络关系勾勒出来，起到撑起骨架的作用。一经勾勒，物象的高低远近、转折、走势就明朗了。古人说："勾之行止即峰峦之起跌。"勾勒运笔要有顿挫、转折。

❷ 皴擦

原指人的皮肤开裂的纹理，移用到画上表现山、石、树的脉络纹理，又体现对象的质感。现在，皴法已不仅是对象的表现，而趋向特有的形式美。

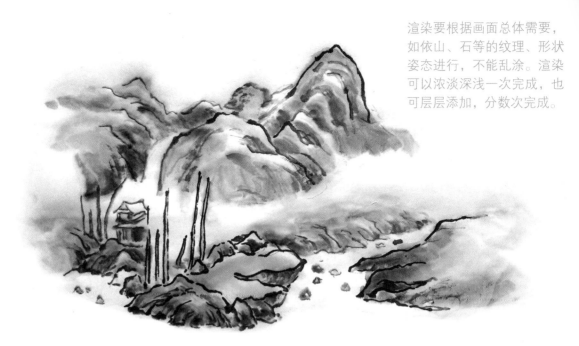

渲染要根据画面总体需要，如依山、石等的纹理、形状姿态进行，不能乱涂。渲染可以浓淡深浅一次完成，也可层层添加，分数次完成。

❸ 染

用淡墨渲染，进一步加强山石等的立体感。皴擦之后用水将画打湿，趁未干时染淡墨；或先用淡墨渲染，再用清水衔接未染处。

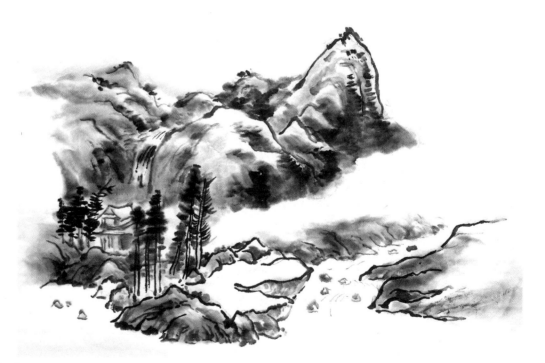

❹ 点

也称点苔，它可用于表现草苔之类附生于石、树身上的小植物，或远景的小树。这种手法或可提醒画面，使之更趋精神；或可加重形体的厚重感，拉开或隐晦物与物之间的空间关系，调整画面的轻重、疏密节奏。

2.4 山水画的透视与构图

散点透视

在作画的时候，把客观物象在平面上正确地表现出来，使它们具有立体感和远近空间感，这种方法叫透视法。西洋画一般是采用"焦点透视"，它就像照相一样，画家固定在一个立足点上，把能看到的物象如实地画下来，因为受空间的限制，视域以外的东西就不能表现了。中国画的透视法就不同了，绘画者的观察点不是固定在一个地方，也不受固定视域的限制，而是根据需要，移动着立足点进行观察，凡各个不同立足点上所能看到的东西，都可组织进自己的画面中去，这种透视方法叫作"散点透视"。这也是中国画和西洋画最大的区别。

三远法

宋代郭熙在《林泉高致》中提出"高远""深远""平远"的"三远"透视法。

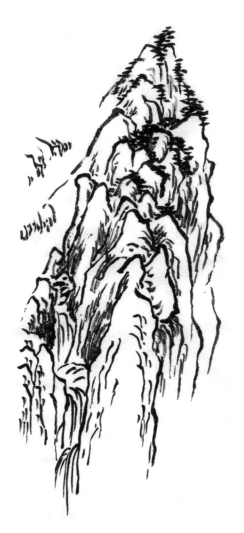

高远

自下向上看的仰视法，即所谓"虫视"透视。郭思说："自山下而仰山颠，谓之高远。"

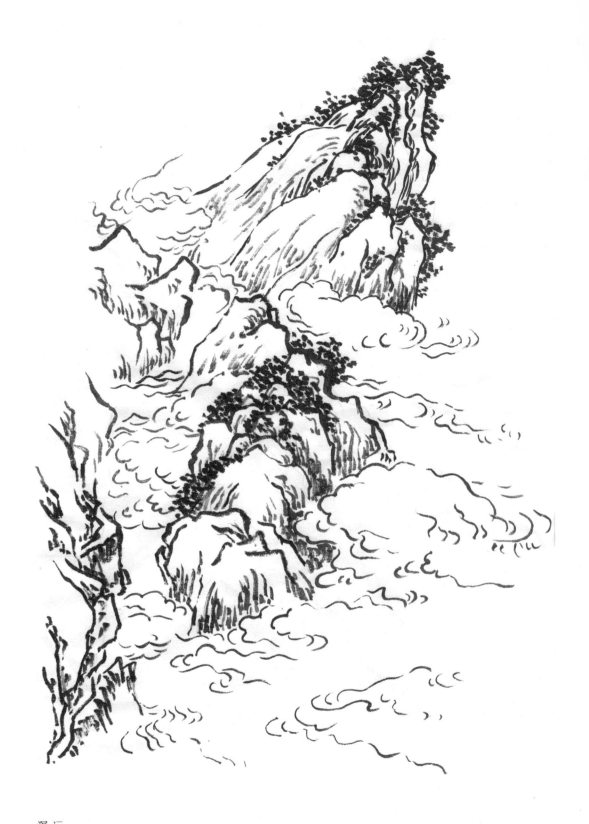

深远

站在山前或山上远眺，并移动绕过前面近山，看见山后无穷无尽的景色。郭思称："自山前而窥山后，谓之深远。"

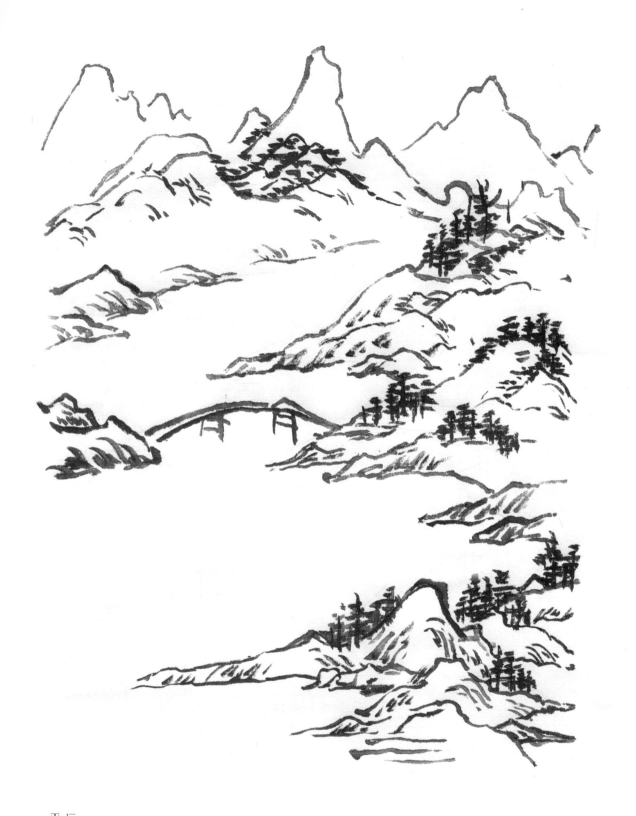

平 远

在平视中所得的远近关系。"平远"所看到的对象一般都不高。郭思说："自近山而望远山，谓之平远。"

第3章

山石画法精讲

自古以来，山石的画法无非是先勾勒，再施以皴、擦、点、染。皴法是表现各种石质纹络的主要手段，是中国画特有的绘画技巧和符号化的形式语言。它既具象，又抽象；它可以表现具象的山川地貌，画家也可以通过它表现自己特有的审美取向和精神气质。皴法也是国画在表现自然景观时区别于其他画种的主要特征之一。

3.1　石的画法

石是山的一个组成部分，要画好山首先要先了解石、画好石。《芥子国画谱·山石谱》中说："石乃天地之骨，而气亦寓焉，故谓之曰云根。无气之石，则为顽石，犹无气之骨，则为朽骨。"

基础表现方法

首先，我们要对石有立体的认识。

王维在《山水诀》中说："山分八面、石有三方。""石有三方"即"石分三面"，就是指石的形体要通过对石面的刻画表现出来，要表现石的体积，最少要分出三个面来刻画。复杂的石块，需要表现的面会更多。

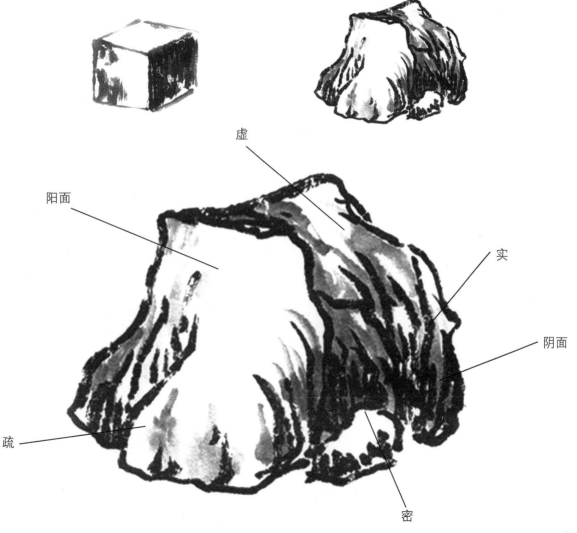

画石一般分为勾、皴、擦、染、点五个步骤。

1 一般情况下，用硬毫秃笔勾轮廓，中锋为主兼用侧锋，藏露结合，顺逆并施。从石的头部起笔，到石脚收笔，先勾左边轮廓，再勾右边轮廓。注意要有顿挫起伏，虚实对比，或上实下虚，或左实右虚，不可勾成死线。在勾轮廓的同时就可以分出大的石面，通常阳面的轮廓线较细，阴面的轮廓线较粗。轮廓线要方中有圆，圆中有方。石面棱角明显的，用笔要折顿有力；石面棱角浑圆的，用笔要柔和。石面的大小、形状尽可能避免雷同。

2 大的石面分出后，就要通过皴法来刻画石纹，进一步加强阴面与阳面的对比，表现出石的凹凸关系，加强石的质感和厚重感。不同的石要用不同的皴法。皴是深入刻画石面的重要步骤。

3 擦是皴的辅助手段，将笔倾倒，以笔端到笔腹轻触纸面，笔干、墨少，摩擦不见明显笔触。擦能补皴之不足，能进一步增强石的粗糙感、重量感和阴阳关系。可以擦一遍，也可以擦多遍，要掌握好分寸，以是否达到理想状态为准。

④ 待皴擦的墨迹干后，可用淡墨染石的阴面、后面，以加强明暗关系，增加润泽感和厚重感。石的阳面不染。墨染不可过深，阴面到阳面的墨色过渡要自然，也可不经过墨染，直接用色染，用赭石、汁绿、花青等色，染法和墨染相同。染色要由淡而浓，一遍颜色不够深，还可以染两遍三遍，但不可染得过深，破坏了墨的效果。

⑤ 染色干后再点苔，这是画石的最后一个步骤。点苔的作用，是丰富石体内容，加强石的厚重感和墨色对比，弥补勾皴用笔之不足。

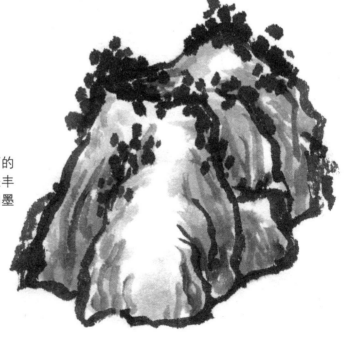

初学画石应按照上述五个步骤进行练习，熟练以后，就可以灵活运用了。可以边勾边皴，先皴后勾，边皴边擦，边皴边染等。"法无定法"，作画程序也不是死的，要根据绘画所追求的效果来选择作画步骤。

皴法的运用

"皴"的本意是指皮肤被风吹后产生的粗糙、干裂的纹理。山石、树林的表面也有许多纹理，很像皮肤干裂的样子。人们根据山石的结构纹理，创造了许多表现它的方法，往往称为"皴法"。

山水画家通过对大自然的观察，对山石质地的特征、结构体面、纹理、断层、褶皱、阴阳凹凸进行概括、提炼，创造出了各种不同的皴法，又根据纹理的形态特征来命名。

前人创造出的皴法大约有三十多种，大体分为三类：线皴、面皴、点皴。

下面重点介绍几种皴法。

披麻皴法

披麻皴是线皴中的一种，因其线条形状似麻披散的样子而得名。其基本形是略带弧度的松软线条。

作画时，执笔略倾，露锋轻入纸，由上向下行笔渐重，有实有虚，笔干墨淡。这种皴法常用来表现土山或质地疏松的山石。从步骤上看，可以先勾好山石轮廓，分出大的石面，再加皴，也可以边勾边皴，一气呵成。皴纹组合要按石面大小的层次来排列，线条参差错落，有疏有密，线本身就是经风吹雨淋后剥脱凸显的纹理。山石的阳面和前边石面可不皴或少皴。

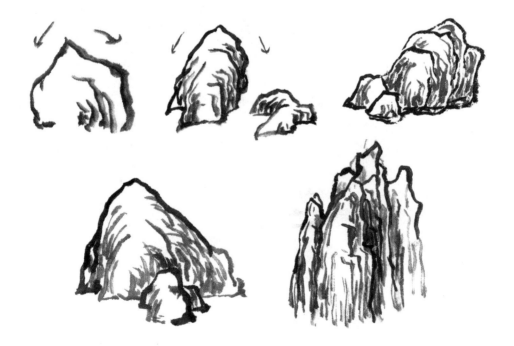

画披麻皴容易排列得过于整齐，线条雷同缺少自然形态，没有真实感。这就要求我们要多观察真实山石的纹理，理解其体面和石纹的关系，将传统技法与生活经验融合在一起。

披麻皴按线条长短、直曲不同，又分为长披麻皴和短披麻皴两种，其运笔方法基本相同。

斧劈皴法

皴纹形状如刀砍斧劈成的效果，故称为"斧劈皴"，是面皴的一种。斧劈皴主要表现石质坚硬、棱角分明的山石。用硬毫或兼毫笔，侧锋着纸，实按后向一侧迅速运笔，再慢慢提笔出锋。画斧劈皴要笔笔到位，笔笔成形，不可重复涂抹。根据纹理的不同方向，可以横皴、竖皴、斜皴。通常先用硬毫笔勾勒山石轮廓，分出主要石面，然后再加皴以表现纹理、石面。皴纹排列要在同一中求变化。

根据斧劈皴的宽窄、长短不同，又可分为大斧劈皴和小斧劈皴两种。

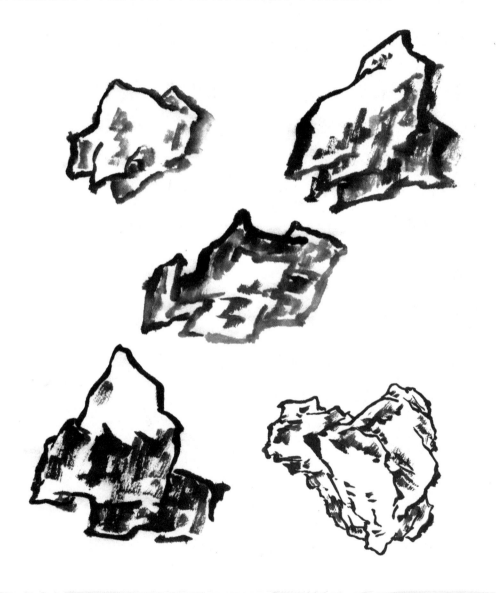

提示：作画时侧锋落笔，墨迹头重尾轻。画大斧劈皴一定要连勾带皴，一气呵成。山石形状从中心向四周扩散开来，可灵活运用先勾后皴、连皴带勾、皴后再勾等手法。画小斧劈皴一般先勾外轮廓，再层层皴擦暗部。画大斧劈皴用笔大按至笔腹，小斧劈皴用笔小按至笔锋。

解索皴法

由披麻皴变化而来，其形态像解开的绳索。用笔以中锋为主，辅以拖笔中锋。先淡笔勾轮廓，再浓笔突出轮廓及石纹，接着用皴（墨色加重）。此程序可多次运行，直到达意为止。

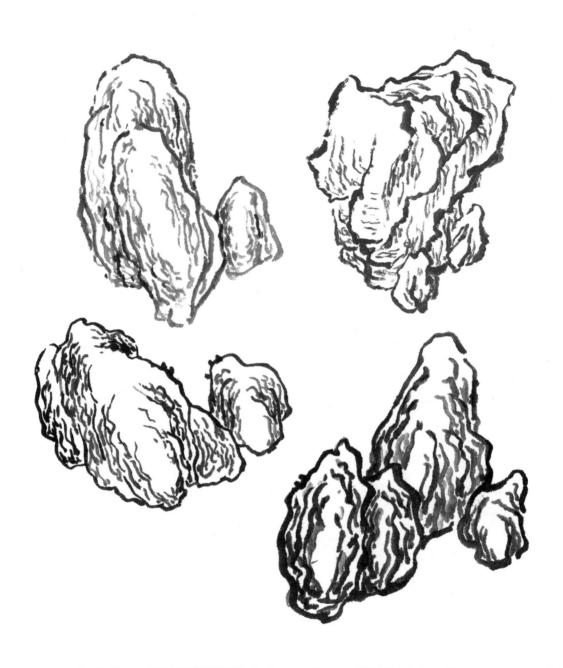

提示： 一般用中锋画皴法，运笔要干燥且呈发散状，淡墨浓墨混合用，不可只用单一墨色，否则层次单一缺乏变化。在用此法时，最好伴有丰富的点法，形成茂密苍茫的效果。

折带皴法

因皴纹类似带子翻折的样子而得名。折带皴大多用于表现层叠的沉积岩石。作画时，一种画法是执笔略轻，拖笔右行，然后笔锋方向不变，侧锋折笔，由线变成面，向左逆锋行笔，再侧锋折笔向下，由线变成面。另一种是先用侧锋由上向下竖画，然后折笔右行，由面变成线，这种皴法能较好地表现水层岩的结构和纹理，画坡地也可以用此方法。

画折带皴要注意虚实和线的粗细变化，由线变成面或由面变成线的转折处，角度应有大有小，不要都画成直角。画线时要自然随意，线条的排列要有疏有密，不要平均排列或过于平行。折带皴是线皴和面皴的结合。

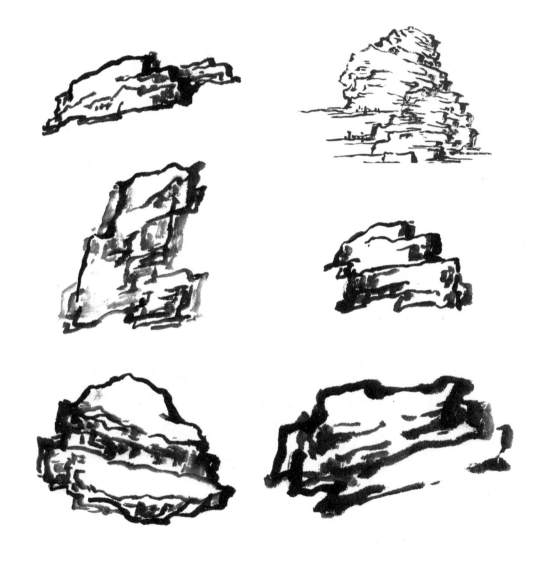

提示： 结形要方，层层连叠。用笔如腰带转折。虽用侧锋皴擦，但力仍要运在笔尖上。横向运笔时一般笔锋在上，直笔时锋在左端。

荷叶皴法

荷叶皴是因山石纹理似荷叶的叶脉而得名。山石经地质变化，又经自然风化剥蚀，形成的纹脉有如荷叶叶脉的走向。用笔多中锋，有聚有散，有虚有实。长线干涩，有长有短，有粗有细。荷叶皴只是意近叶脉，而不可照真实的荷叶叶脉来画，要在似与不似之间。少数线条也可以交叉相破，更为随意。

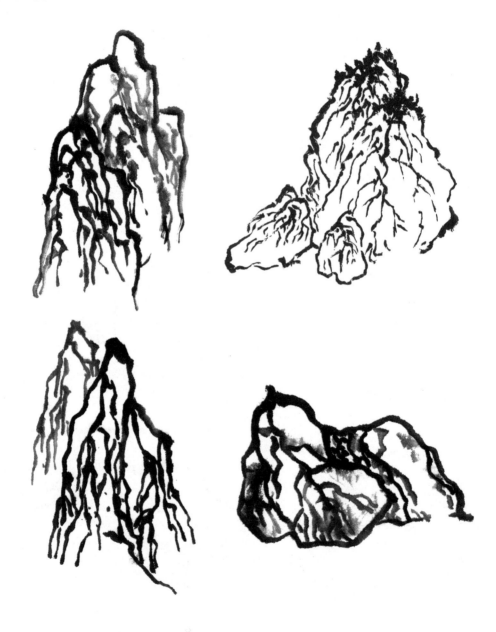

提示：荷叶皴常用来表现坚硬的石质山峰经自然剥蚀后出现的深刻裂纹。

乱麻皴法

乱麻皴因纹理较杂乱、像麻散乱之形而得名。这种皴法直接从披麻皴演变而成，适合表现松软的土山交叉较多的山石纹理，其他皴法不容易表现。乱麻皴的运笔方法与披麻皴的运笔基本相同，只是在线条的组织上更为自由，随意性更大，有的线圆些，有的直些，有长有短；笔锋时聚时散。为突出主要石面，需要把石面轮廓线画得略为清楚些，与其交叉的线可略虚些。乱麻皴也常常与披麻皴、折带皴等结合使用。

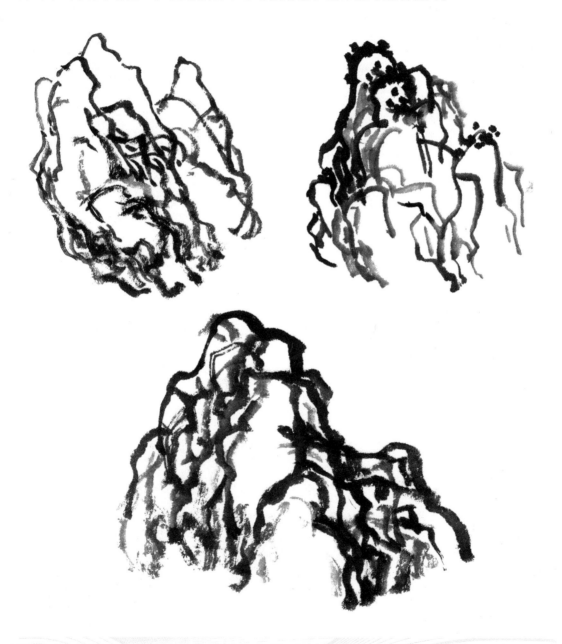

提示：乱麻皴表现的是山石细小繁乱的裂纹，因此，画时要心生石意，不拘成法，于碎乱中求严整，方能飘逸而沉着，否则会感觉千头万绪，无处下手。

乱柴皴

乱柴皴因皴纹排列像散乱堆放的柴草而得名。乱柴皴适合表现层层剥蚀、纹脉不规则的山石。

 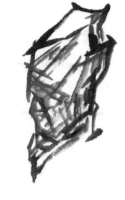

云头皴

云头皴又叫卷云皴，它表现的是山石纹及山石形状似云翻卷的样子。这种皴法常用于描绘圆浑曲纹的山石。此皴法画出的山石如浮动的云头，有梦幻之美。

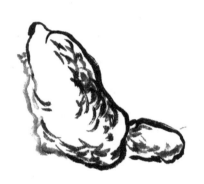 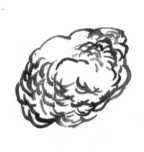 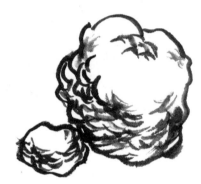

拖泥带水皴

这种皴法因有些笔触不甚分明，线面融为一体，如泥水俱下而得名。

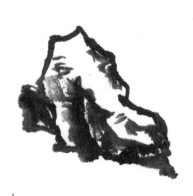 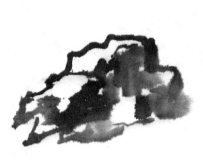 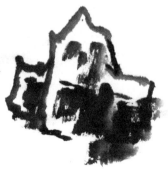

拖泥带水皴是从斧劈皴演变而来，主要表现石质坚硬，结构部分清楚、部分模糊的山石。这种皴法用墨较灵活。

皴法组合运用

各种皴法都是模仿大自然的造化，只用一种皴法入画往往会显得单调，缺乏生动感。当我们熟练掌握各种皴法之后，就可以把几种皴法融会贯通，自然结合。

皴法的结合，要根据山石形态和石质的不同，采用不同的结合方法。一种是将不同的皴纹揉到一起来表现，如披麻皴与折带皴结合，折带皴和斧劈皴结合；另一种是在山石的不同部位采用不同的皴法来表现，如山的上部分用解索皴，下部分可以用些披麻皴，一侧可以用折带皴。重点是每部分皴法都比较明确，又能自然地衔接起来，统一又不露斧凿痕迹。还有一种是以一种皴法为主，其他皴法为辅，点缀其间即可。

无论哪种皴法结合都不能机械地理解和应用，"画有法而无定法"，要学会选择和变化。

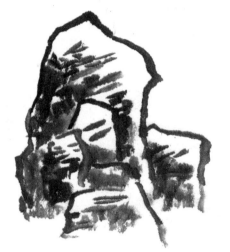

斧劈皴与横点结合

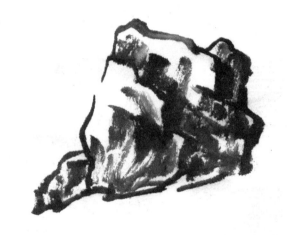

折带皴与大斧劈皴结合

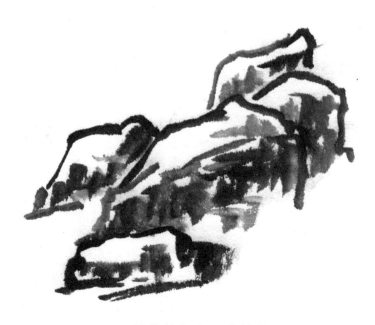

折带皴与小斧劈皴结合

荷叶皴与披麻皴结合

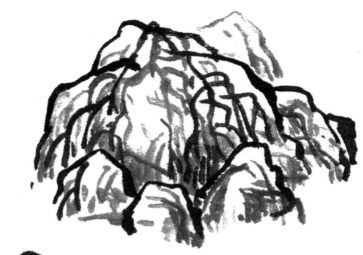

云头皴与折带皴结合

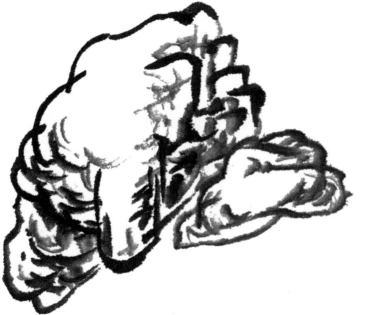

披麻皴、折带皴与
斧劈皴结合

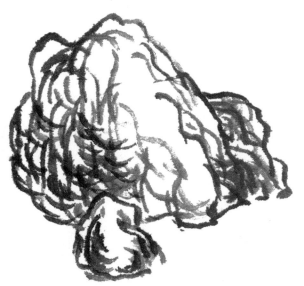

解索皴、云头皴与披麻皴结合

披麻皴与乱麻皴结合

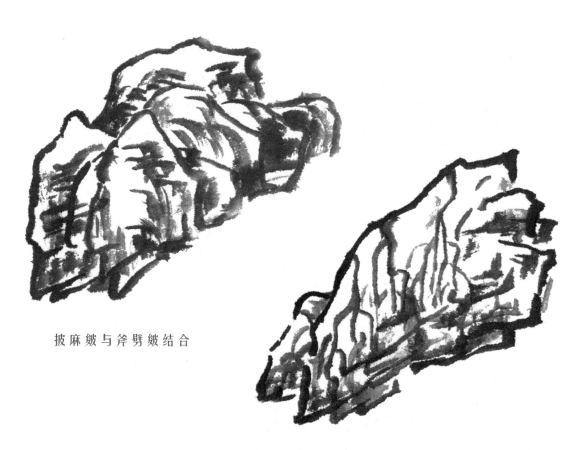

披麻皴与斧劈皴结合

荷叶皴与折带皴结合

多石组合的画法

山石和树一样，往往不是孤立存在的，画群石亦如画树，应穿插有致。树木的穿插在于枝干交错，石的穿插在于大小高低。画群石必须大间小，小间大，高低参差，聚散得宜，或间以土坡，或立于水上，变化多姿，在形式上才具有美感。

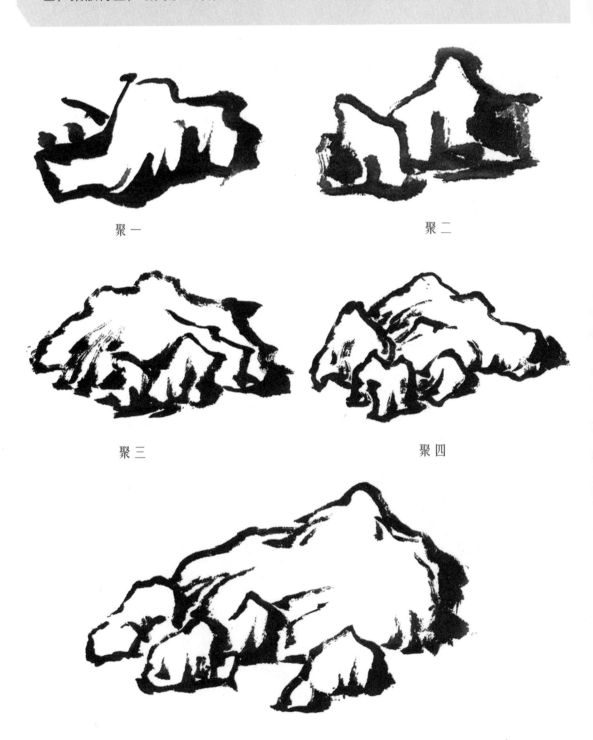

聚一 聚二

聚三 聚四

聚五

大间小、小间大法

树有穿插，石也有穿插。树的穿插在枝干之间，石的穿插在石与石之间。

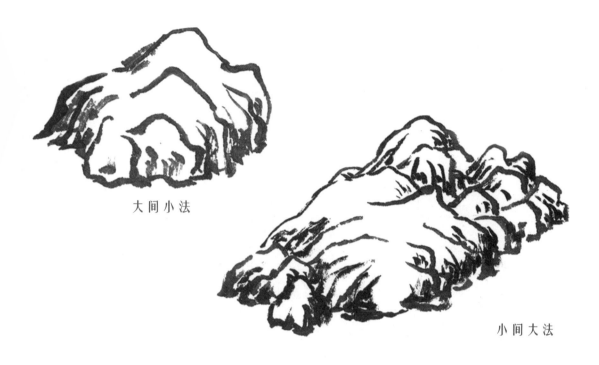

大 间 小 法

小 间 大 法

间坡法

古人画石多间土坡，可坐可卧，适合画在水边或竹下，以待幽人。

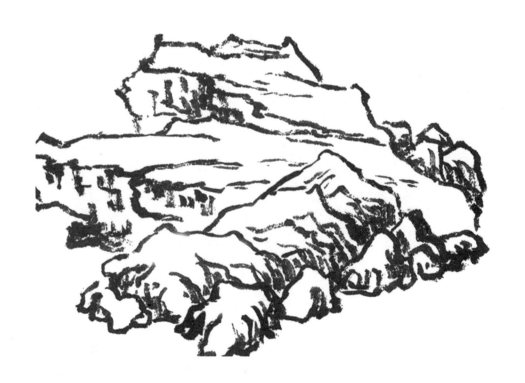

3.2　山的画法

我国地域辽阔，名山大川很多，千姿百态。

画山之前需要知道山的不同形态，并掌握相应的特点，作画时才能主动地加以刻画和运用。常见的山的形态与名称有：山顶尖而高的是峰；山高陡直、山脉相连的是岭，似岭而高的是陵；山顶圆而相连起伏的叫峦；山较矮有洞穴的是岫；山势险峻山壁陡直的叫崖；山顶或山腰探出的石头是岩；斜地是坡；两山相夹的是山沟，没有通路的是壑，可通的是谷；山脚的流水是川，两山脚之间流水的地方是涧等。

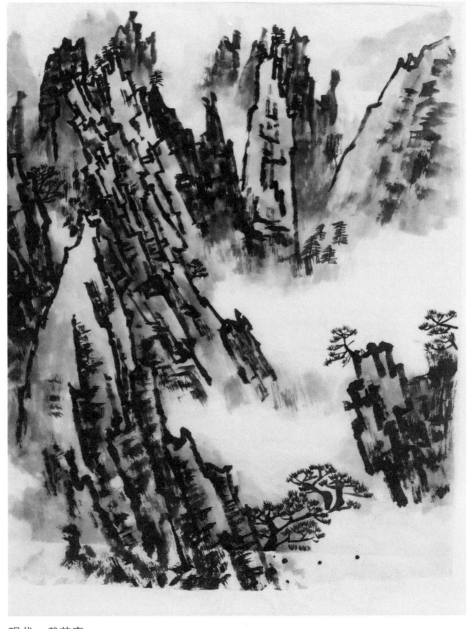

现代·戴苏春

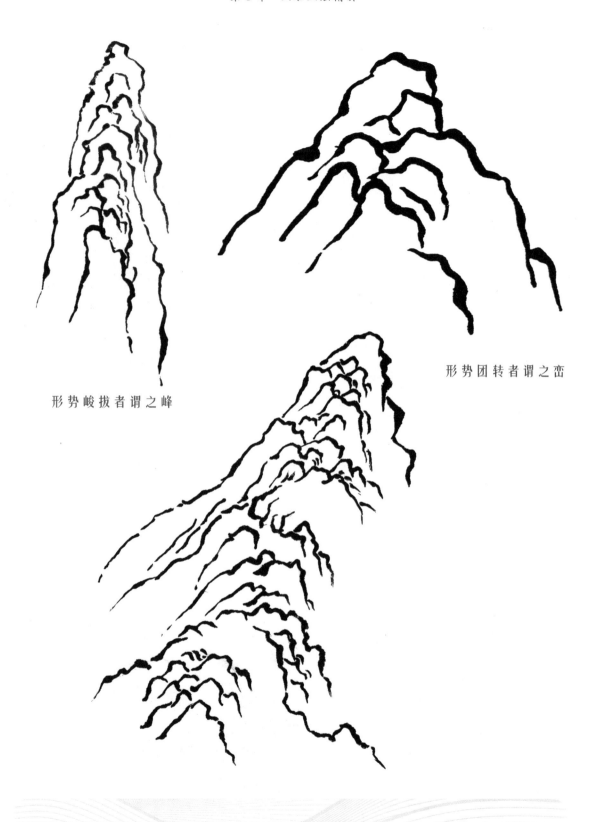

形势峻拔者谓之峰

形势团转者谓之峦

提示： 山体的脉络称为山脉，作画时用皴法来表现，不能忽视。

有画石的基础后，画山就容易多了。画山起笔先勾勒轮廓，先勾左边，再勾右边；然后勾山的脉络，把山的前后、正侧、山脊起伏都表现出来。起手不仅要注意山的层叠变化与蜿蜒的走势，更要抓住主体气势，做到"局部入手、整体把握"。

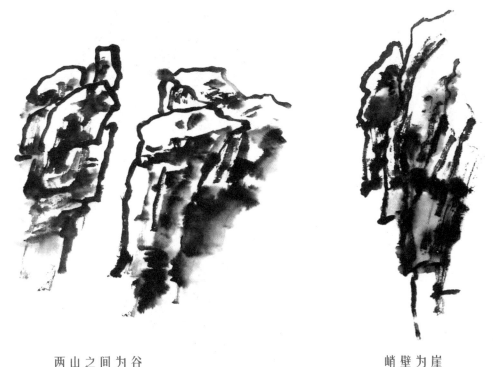

两山之间为谷　　　　　　　　　　　　　　　　峭壁为崖

画山时一般用硬毫笔蘸墨，笔端墨浓，笔根墨淡，画时才有浓淡干湿的变化。画山同画石一样，通常也采用勾、皴、擦、染、点五个步骤，待练习熟练以后也要灵活运用。

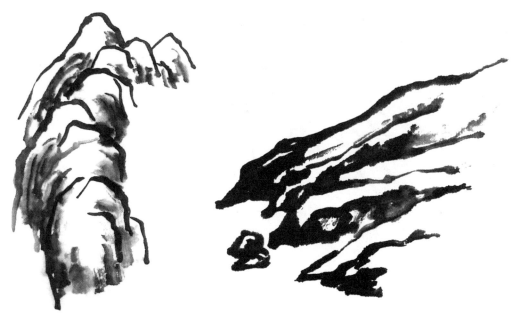

山脉相连为岭　　　　　　　　　　　　　　　　斜地为坡

基础表现方法一览

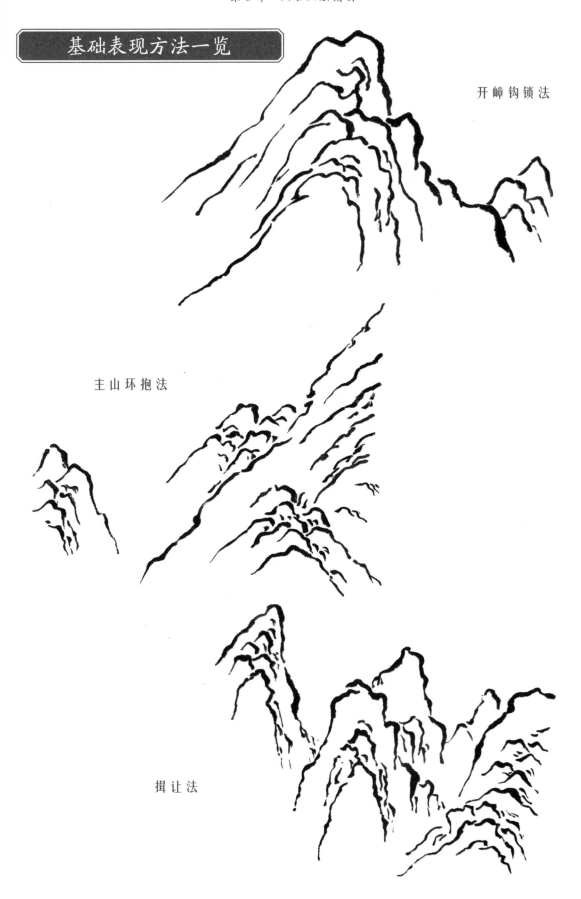

开嶂钩锁法

主山环抱法

揖让法

山石墨法

在一幅作品中，作画的用墨先后顺序也起重要的作用。一幅画中，可以采用一种墨法，也可以在不同的部位采用不同的墨法。下面介绍几种常用的墨法程序。

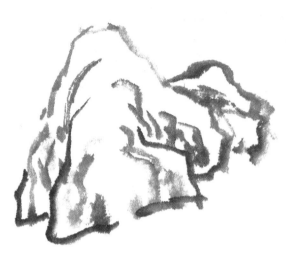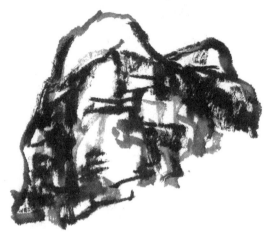

墨法程序1

先用淡墨勾皴，画出山石大的层次关系，但要为重墨留有余地，再趁湿以重墨干笔破之，以加强层面对比，突出石纹。

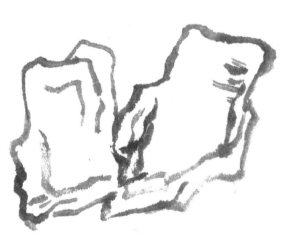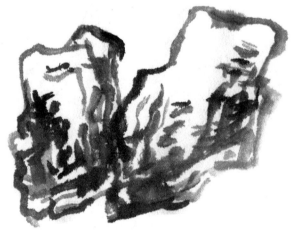

墨法程序2

先以淡湿墨画出亮面，再用浓墨画出暗面，但要衔接得自然。

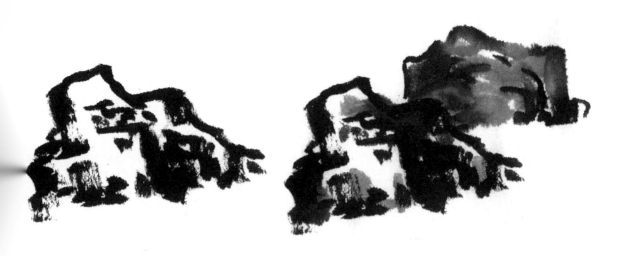

墨法程序 3

先用浓干墨画出山石，要留有飞白，再用重墨画后边的山石。墨阶的差异不要过大。

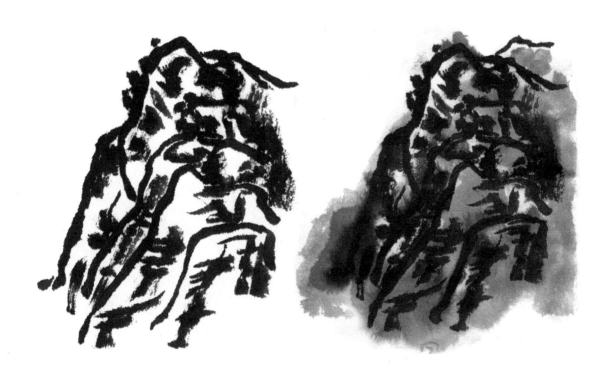

墨法程序 4

先用浓墨勾皴，个别部位施以焦墨，然后用重淡墨接画山脚，用干画法，要见笔痕。笔触以自然随意为好。

墨法程序 5

以软毫笔蘸较多的墨，可浓可淡大笔写出。墨色不可平，要有深浅变化。待半干时勾皴，分出山的层面，所泼之墨大都在阴面。

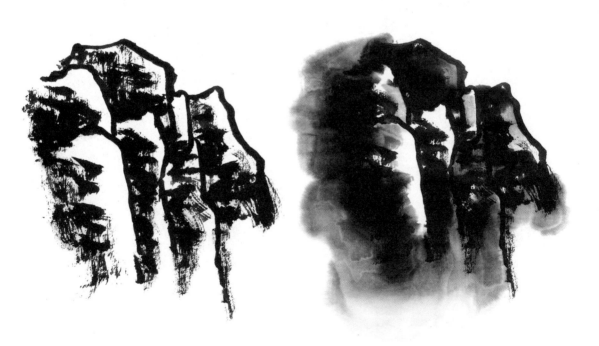

墨法程序 6

先用焦墨和浓墨勾皴，未干时用色接染，使部分浓墨破开，注意亮面少染或者不染。衔接不好的地方再施浓淡墨进行过渡。

山路与泉水、瀑布的表现手法

山坡和路径

画山水常有土、石相间。比如，在平缓的披麻皴土坡中，夹以数块突兀峻峭的斧劈皴怪石，平中有奇，提神醒目；在陡峭的山岩间，插一两块平缓的土坡，奇中有平，以横破竖，使画面更具丰富的变化。

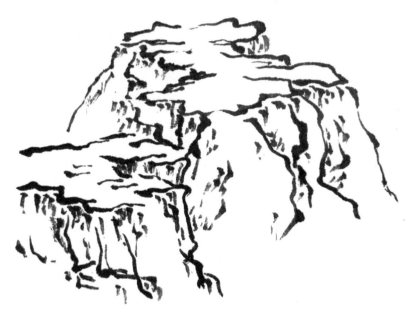

土坡

土坡质松软，宜用披麻皴。坡面作六十度以内的倾斜状，坡脚与水相接，或形成路径。

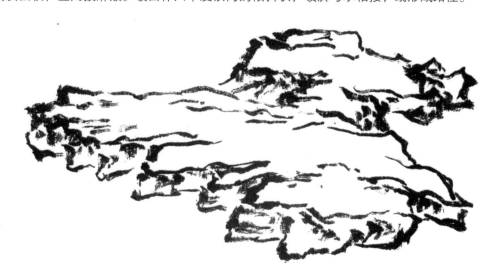

石坡

石坡，坡面如削平，留为空白，坡侧用缜密的勾皴。为了表现石质的坚硬，用小斧劈之类的皴法为宜，以表现出坡壁经风雨剥蚀所出现的纹理。

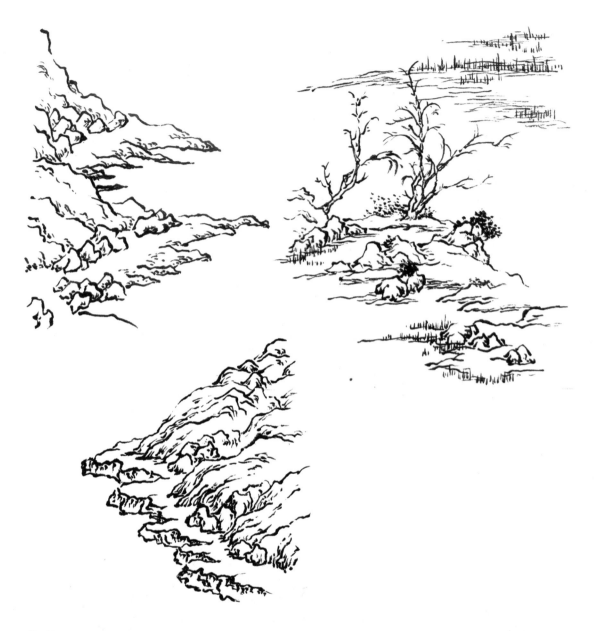

路 径

路径也有土、石之分。土路只需在皴染中留出一线空白即可，不必勾出路形。石径则要依其设置的位置作不同表现。

画路径总的原则是宜曲不宜直，宜虚不宜实，委委曲曲，时隐时现，使有"曲径通幽"之趣。如果直如死蛇，曲如锯齿，一览无遗，多美的画面也会被破坏。路径虽小，不可不慎。

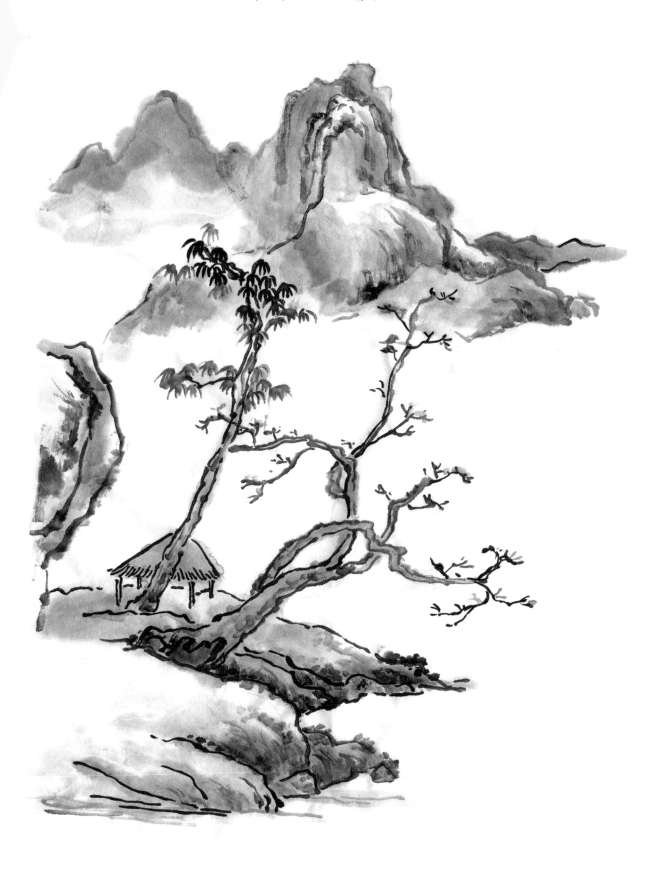

泉水与瀑布

泉与瀑都是自上垂直泻下的水流，水势则瀑大而泉小，瀑猛而泉弱。在画法上二者大体相似，用线条画瀑布，线条要圆浑，有疏密变化，不可平均；用留空法画瀑布，可先勾出瀑布的大体外形，然后用较浓的笔墨加持它的两边山石，运笔须流畅而柔劲，略带飞白。

下面是常见的刻画泉水与瀑布的方法。

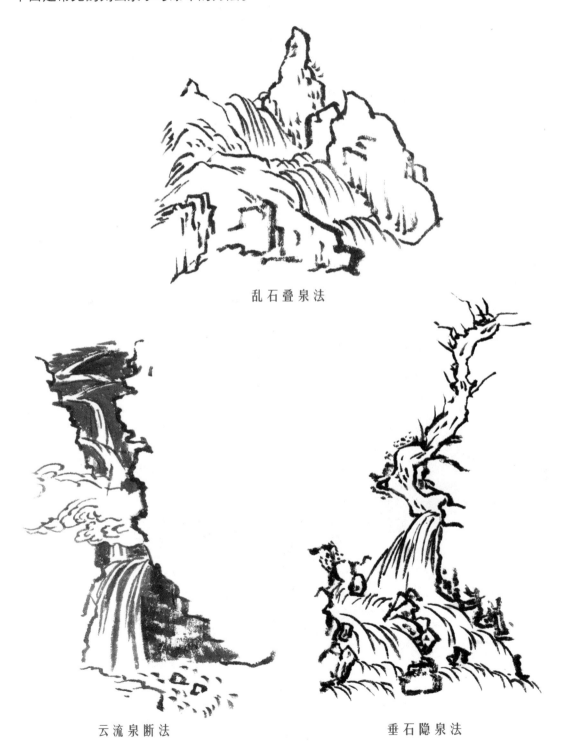

乱石叠泉法

云流泉断法　　　　　　　　　　　垂石隐泉法

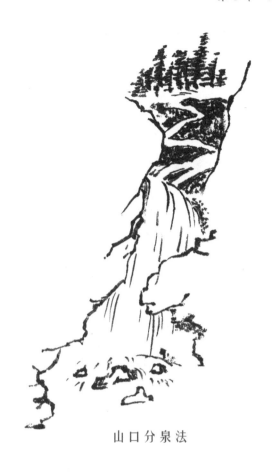

山口分泉法

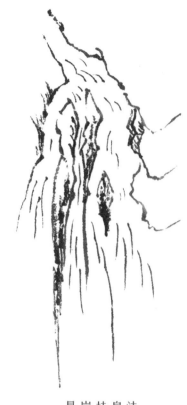

悬崖挂泉法

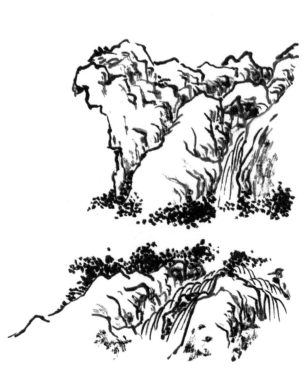
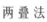

两叠法

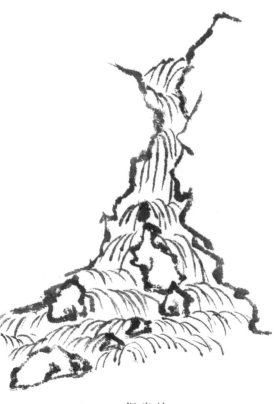

细泉法

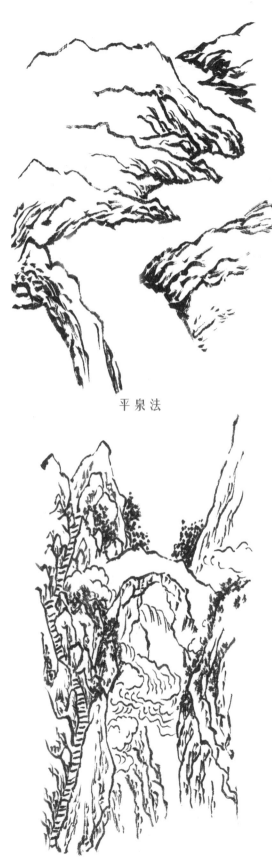

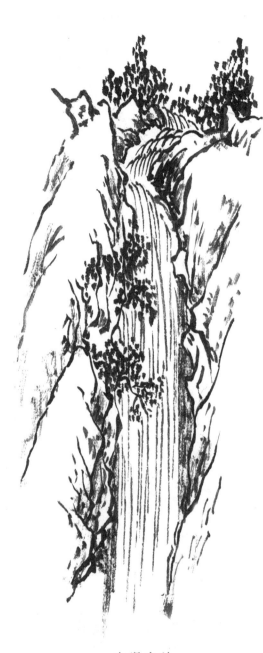

平泉法

大瀑布法

石梁垂瀑法

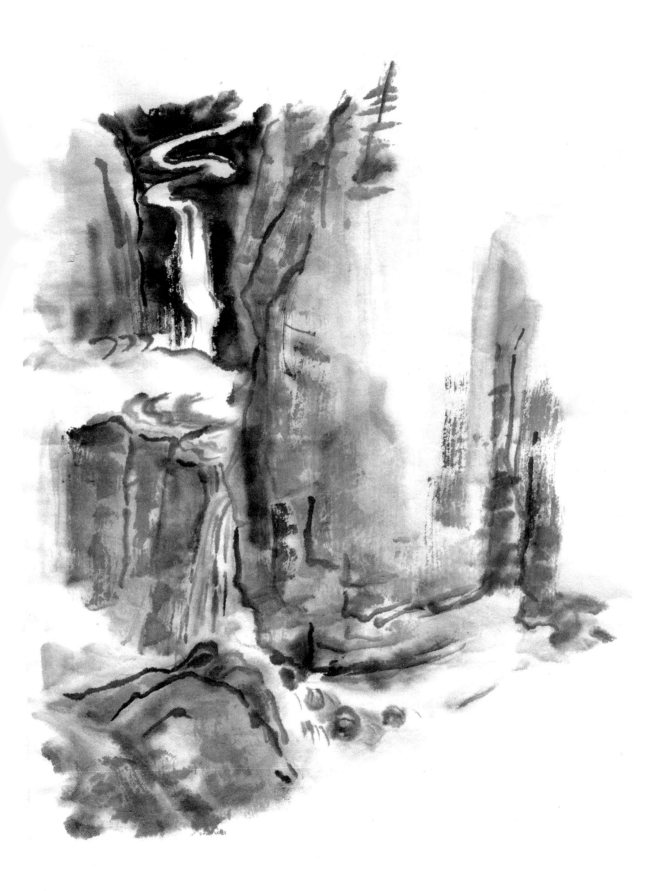

第4章 云水画法精讲

中国山水画中，云水是非常重要的元素之一，它们不仅能营造出山水画的氛围，还能给画面带来更多的美感和韵律感。

4.1　云的画法

云是创造山水画意境的重要部分。游山看景，晴空万里、一览无余的时候会觉得平淡无奇，缺少几分韵味。而云起山间，山与树在云雾中时隐时现、变幻莫测，自然会带给人玄妙、梦幻的感觉。

画云的方法主要有：勾云法、染云法。

勾云法

传统的勾云方法可分为大勾云法和小勾云法，其主要是形态大小。

画法是用硬毫笔蘸淡墨勾勒云纹，从云头画起，然后勾云背、云脚。线条要流畅舒展，不能有明显的棱角；勾线时起收分明，笔笔到位，不能描，要有长短、疏密、连断的变化。

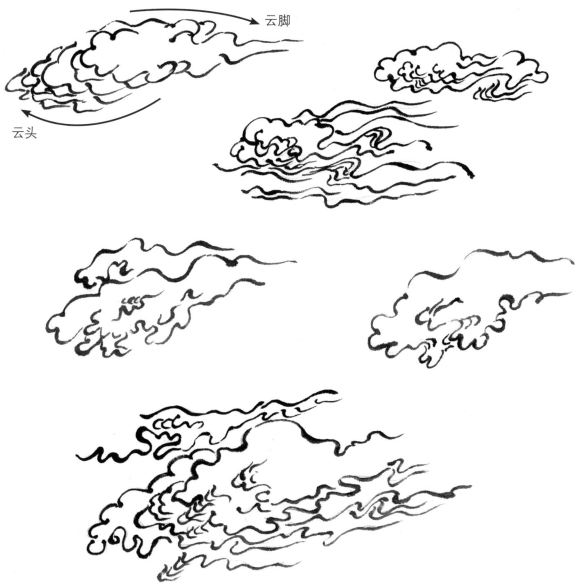

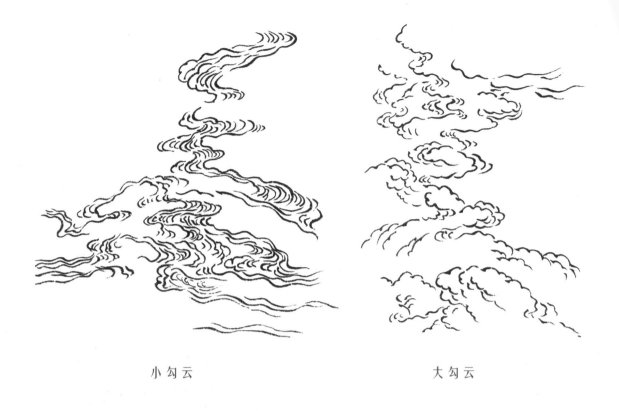

小勾云 大勾云

染云法

用羊毫笔蘸清水将要染云处打湿，在半干时用淡墨染云周围的山体，留出的空白就是云。再用浓淡墨趁湿加染，以增加层次，形成有虚有实、幽深迷雾的效果。这种染云法实际上是染山峰树木，将云衬托出来，所以要注意云与山体、树木之间的关系，既要表现出空间深度、云的薄厚，又要相融于一体。切忌染平、染花、染腻、染死。

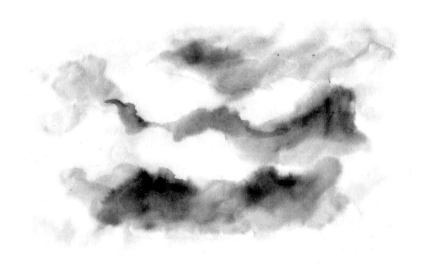

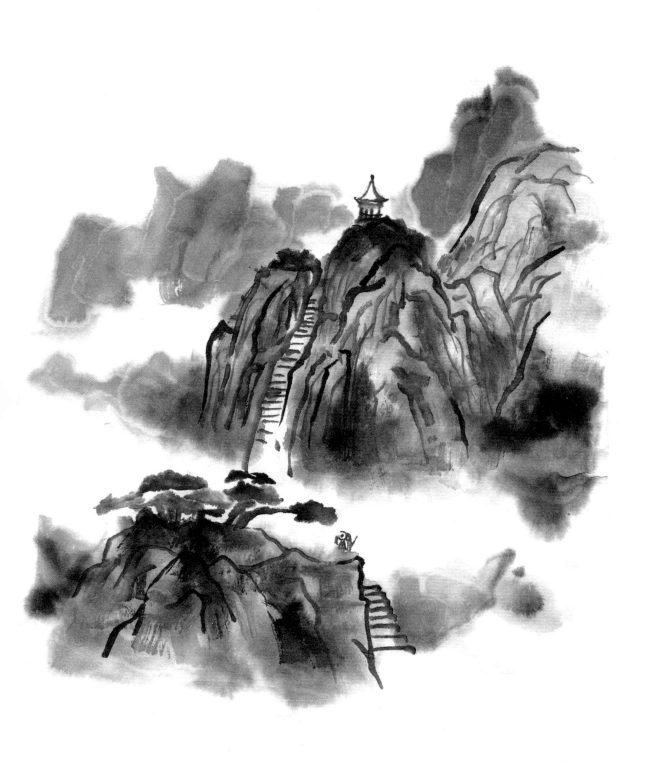

4.2 水的画法

水在山水画中也占有重要的地位。山有水则活,有水则有声。

水的形态变化万千。它受地形、季节、气候等影响,变化出不同的形态。有湍急溪流与直泻瀑布,有峡江急流与微波碧水,有细小流泉与浪涌波涛等。

画水主要有勾水、染水、倒影、留白等方法。

勾水法

一般用硬毫笔蘸淡墨勾勒出水纹。中锋行笔,虚入虚出,流畅轻快,顺水势勾勒。

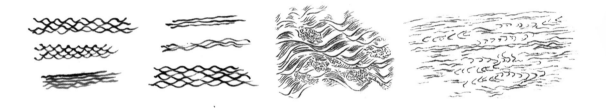

染水法

不用勾水纹,只用颜色染出水色,可干染也可湿染。干染是用淡色一次染成,略分深浅。湿染是先用清水把纸喷湿,再用淡花青或淡草绿染。湿染不见笔痕,但也要有深浅变化,不要反复涂抹而变成死板色块。

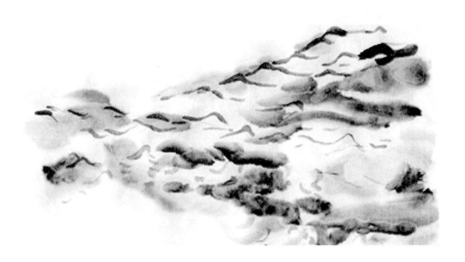

倒影法

用软毫大笔蘸淡墨，用侧锋由上而下画出物象的倒影，用笔要果断、概括。不是所有的物象都画倒影，应有选择地表现。主体部分倒影清楚些，次要部分的倒影模糊些。

留白法

以纸的留白表现水，通过画山壁、水中石头等把水衬托出来，这是中国画独特的表现方法。虽不画水，却更具有水的清澈明亮，这是以虚代实、高度洗练的手法。

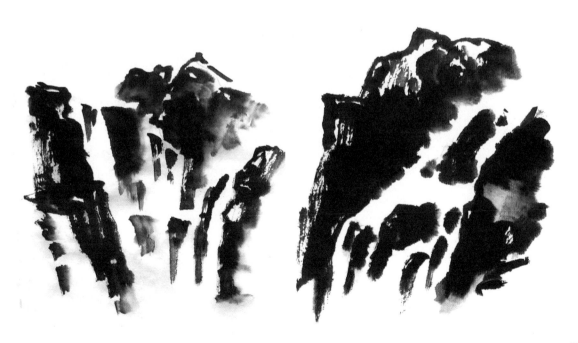

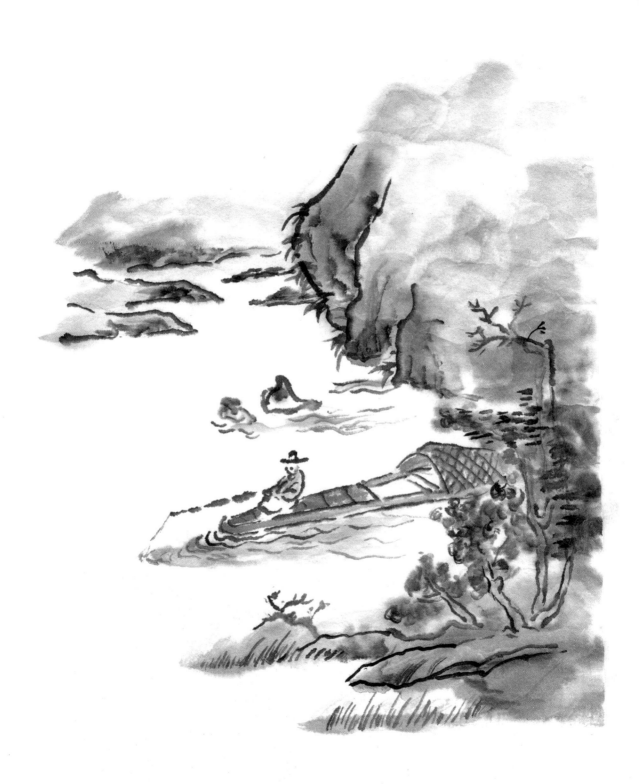

第5章 树木画法精讲

画山水必先画树，画树必先画树干，树干加点则成茂林，加枝则成枯树。下手数笔，需要表现出其阴阳向背、左右顾盼的姿态，遵循当争当让、繁密处增、稀疏处简的原则。树种类繁多，形状也千差万别，但每株树都是由枝、干、根、叶构成的。画树的顺序一般是先立干，再分枝，后露根，最后点叶。

5.1 基础画法

树干的画法

树干、树根与大枝常用双勾墨线表现，小树与远树则用单线。在写意山水中，也有用粗旷的没骨画法画树的，从枝到干一气呵成，不拘于成法。

树干的运笔

画树干宜用中锋，以使树干圆劲挺健；也可用侧锋，以表现老树毛辣苍劲的质感。运笔要加强顿挫转折，画出的树才能矫健多姿，富有生气。用墨宜稍淡，画成之后，用浓墨在背阴处略加破醒，树的精神就出来了。

中锋

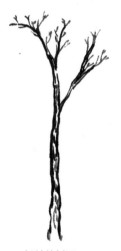

挺健的树干

侧锋

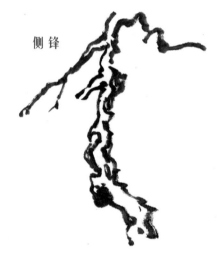

苍劲的树干

没骨画法

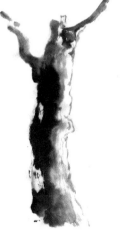

粗犷的树干

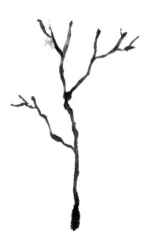

小树的树干

画树干的步骤

画树干一般是从左到右、从上到下。要注意表现树形特征。下笔前要做到胸有成竹，意在笔先。

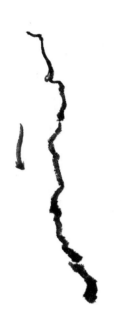

❶ 用侧锋画出一侧的树干，注意笔锋的变化。

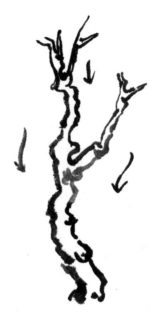

❷ 把树干补充完整，画出树干的分支。

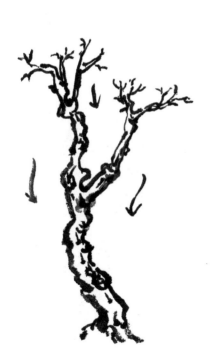

❸ 丰富树干，画出树干粗糙的纹理。

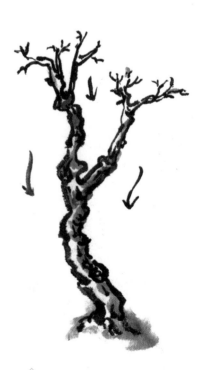

❹ 完善树干，用淡墨上色，增加树干的苍劲感。

多棵树的几种画法

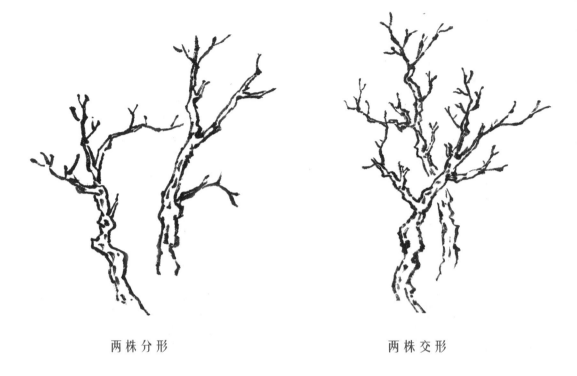

两株分形　　　　　　　　　　　　两株交形

两株画法

两株画法有两种：一大加小为扶老，一小加大为携幼。老树要有婆娑多情之态，幼树则要窈窕有致，如人一样相互顾盼。

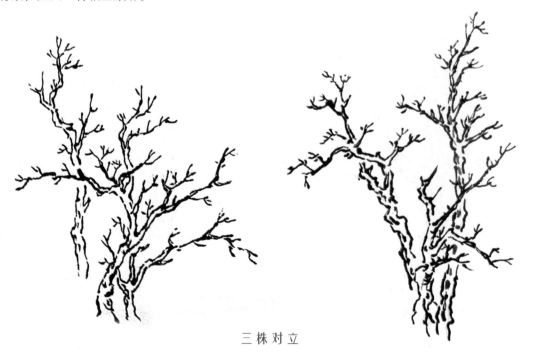

三株对立

三株画法

三株最忌根顶俱齐，要注意左右互让，穿插自然。

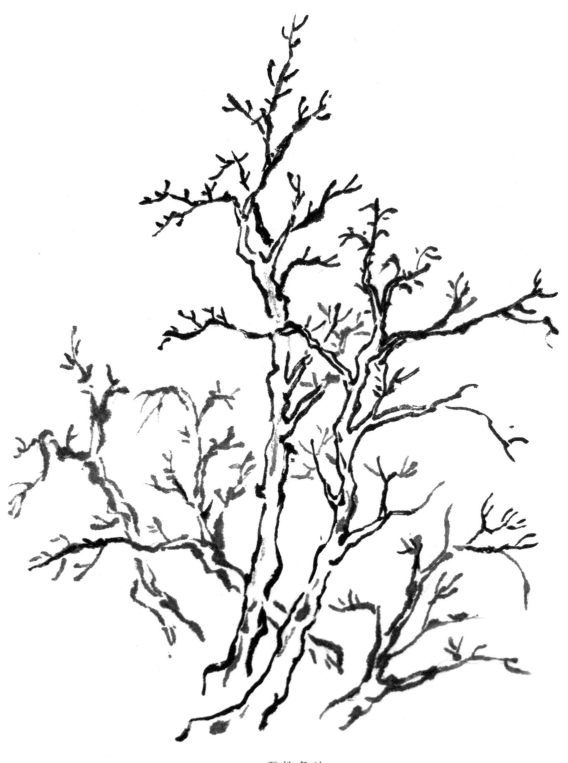

五株争让

五株画法

五株则更难于交搭巧妙，穿插自如。如果五株画好了，则千株万株便可以此类推。

树干的皴法

树干皴法主要有以下几种。

横笔皴

丁头皴

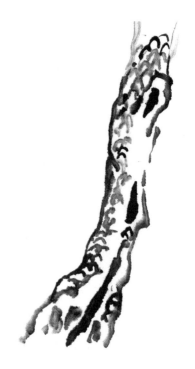

鱼鳞皴

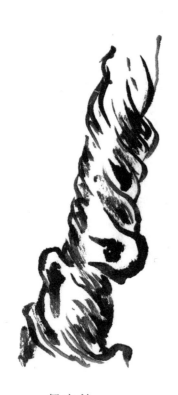

解索皴

直线皴

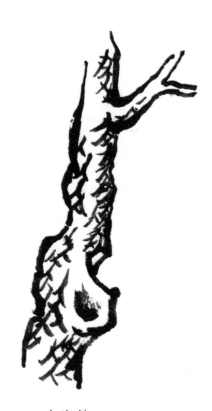

人字皴

树枝的画法

古人有"树分四枝"之说。"四枝"亦称"四歧"，即画树枝时要从左、右、前、后四面出枝，才能表现出一棵树的立体感和空间感。

树枝的几种画法

由于树木的种类不同，树枝的生长规律和形态也多种多样。古人通过长期的观察、提炼，将树枝的画法概括为以下几种。

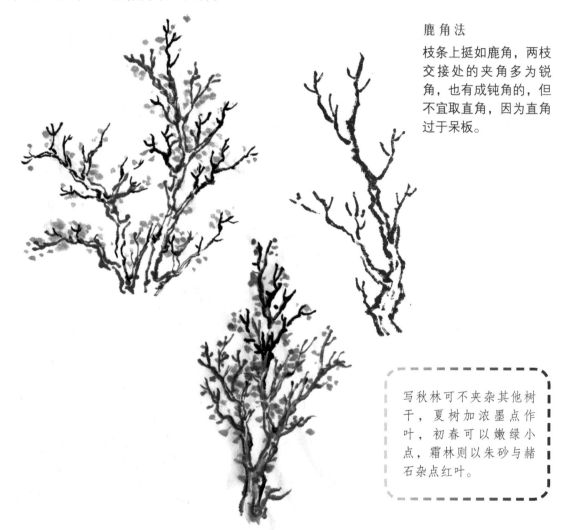

鹿角法

枝条上挺如鹿角，两枝交接处的夹角多为锐角，也有成钝角的，但不宜取直角，因为直角过于呆板。

写秋林可不夹杂其他树干，夏树加浓墨点作叶，初春可以嫩绿小点，霜林则以朱砂与赭石杂点红叶。

提示： 先以墨线画出主干，再加小枝，注意疏密相间。墨色多为前深后淡，枝干分出前、后、左、右。运笔宜曲折之中见坚硬苍劲之势，自具重叠深远之趣。

蟹爪法

枝条下屈，如蟹爪。小枝有一定的弧度。

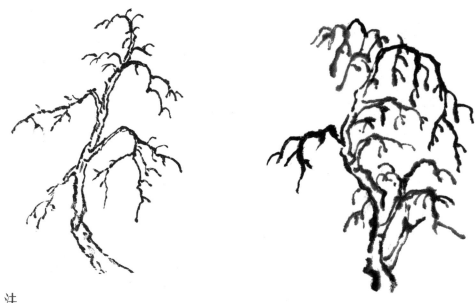

露根法

树生于山上，若是老树年久，雨水冲刷，或生于石上、岩边者，常使根部外露，而且屈折盘绕，如龙如蛇，给人以特殊的美感。画树根宜用逆锋枯笔，使之具有毛辣苍劲之趣。

知识点：运笔锋芒毕露，如书法"悬针"之奇。多以浓墨出之，枝干参差，有屈有伸。

迎风取势法

树枝随风改变方向,可表现危峰孤树,或是树枝较软的树等。

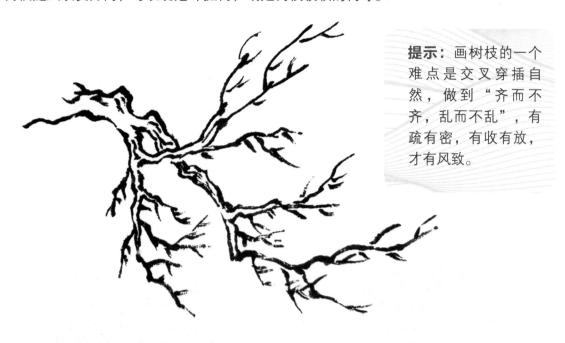

> **提示:** 画树枝的一个难点是交叉穿插自然,做到"齐而不齐,乱而不乱",有疏有密,有收有放,才有风致。

树叶的画法

树的种类繁多,树叶的形态自然也就千变万化。经过历代画家的观察、概括、提炼,形成了程式化的画树叶的方法:点叶法、夹叶法。但方法不是一成不变的,还要灵活运用,要观察大自然,总结自己的经验。

点叶法

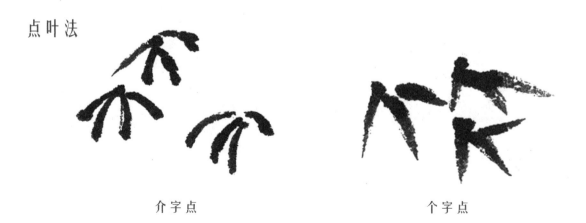

介字点 个字点

"介字点"与"个字点"的特点都是叶形下垂,每个小单位形如"介"字或"个"字。可有两种画法:一种落笔轻,收笔重,画樟树、楠木等就采用这种画法;一种落笔重,收笔轻,如竹叶画法,要有参差交叠与浓淡变化。

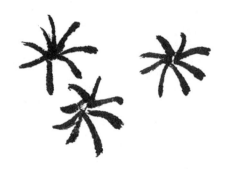

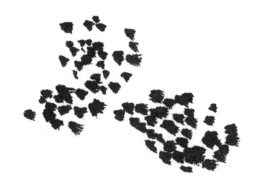

菊 花 点

胡 椒 点

菊花点由七、八笔不等的笔线组成，其状如
单瓣菊花，然后由许多组排列而成。

胡椒点为密集的类似圆形小点。最好用微秃的
毛笔画，落笔时笔锋直摧纸面，迅速提起，有
节奏地点下去，用墨色的浓淡表现变化。

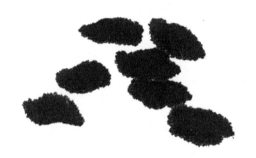

大 混 点

小 混 点

大混点与小混点为椭圆形墨点，用笔与后文平头点相同，只是笔头含水要多，落笔纸上稍作停
留，使产生的墨晕自然。点形肥大的为大混点，略小的为小混点，常用以表现雨中稠密的树叶。
宜用羊毫笔，笔头上蓄水多些。

松 叶 点

鼠 足 点

松叶点由八九笔或更多的笔线组成上仰
的扇形小单位，一般由中间一笔画起，
先左后右。每个小单位参差交叠构成一
大片树叶，需注意浓淡的变化。

鼠足点由五点聚成一个小单位，其状如鼠足，然
后由许多小单位交错排列而成。鼠足点下笔轻，
收笔重。

仰 头 点

垂 头 点

仰头点与垂头点分别是上仰和下俯的弧形短线，下笔收笔都轻，中间略重。笔线之间要参差交叠，富于变化，不能整齐排列。

平 头 点

垂 叶 点

平头点为水平短墨线，用侧锋卧笔画出。笔线排列须参差不齐，并有墨色的变化。

垂叶点为垂直短线。画时注意藏锋，排列须参差不齐，墨色要有变化。

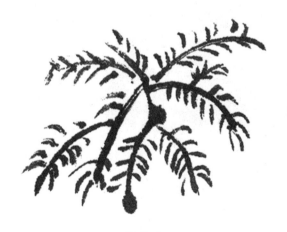

藻 丝 点

破 笔 点

藻丝点由小斜线组成，再以大线条连接起来。藻丝点上的斜线下笔轻，收笔重。

破笔点类似于垂叶点，用枯笔擦出竖直的短线，线条纹理较重。

点叶之介字点的画法

① 用落笔重、收笔轻的方法来画出两笔。

② 再画两笔,完成一组"介"字的叶子。

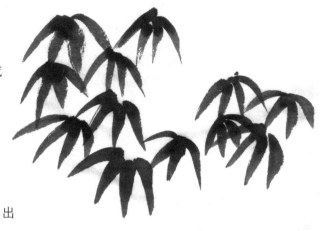

③ 用同样的方法画出另一组叶子。

④ 注意叶子的稀疏度,安排好位置。

其他各种点法都可以参照介字点的画法,由点聚成一个个小单位,再由小单位交错排列,构成一棵树。

点叶法的表现

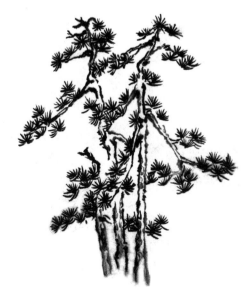

松叶点树(松树)

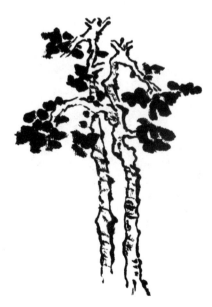

大混点树(梧桐)

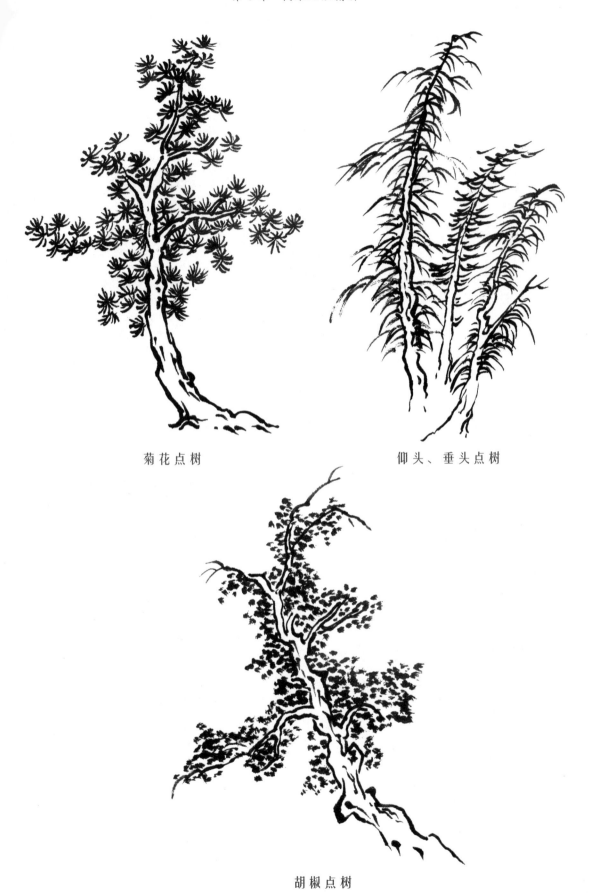

菊花点树

仰头、垂头点树

胡椒点树

夹叶法

夹叶法也称双勾法，和点叶法相似，不同的是夹叶法是用勾线画出叶片。勾线要注意灵活，有层次。应根据画面的不同风格来勾，或粗，或细，或巧，或拙，要与整个画风协调一致。

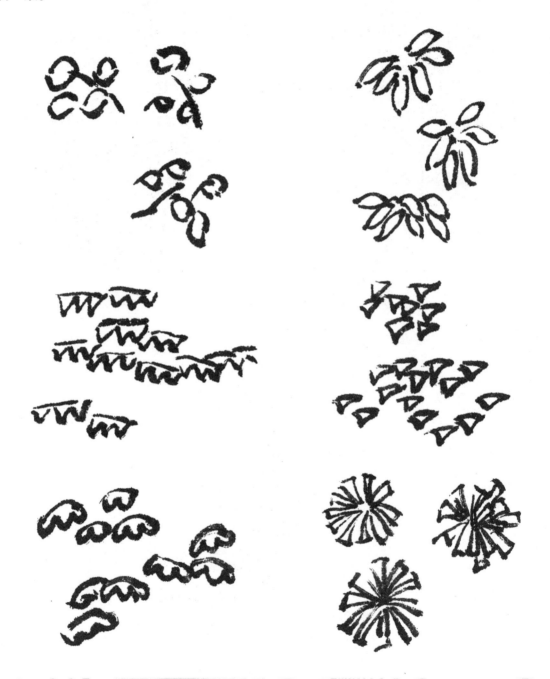

提示： 夹叶法的画法是根据各种树叶的形状特征，把它们抽象为简单的几何图形（如三角形、圆形、菱形）的组合，具有象征意味和浓厚的装饰风格。

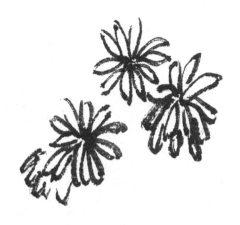

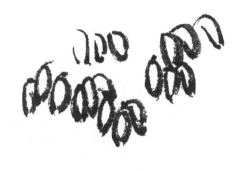

夹叶法的设色

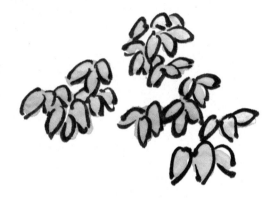

提示：此叶着黄绿色，填绿、衬绿均可。

提示：此叶先着黄绿色，后填石绿。

提示：此叶填石绿或藤黄均可。

提示： 此叶宜填石绿或着草绿。

提示： 此桐叶宜在反面着草绿，反衬石绿。

提示： 此枫叶着朱砂或胭脂均可，宜作秋景。

提示： 此叶宜着赭色或红色。

提示： 此叶宜着赭黄或嫩黄，着朱砂或胭脂可作秋叶。

夹叶法的表现

夹叶法是在点叶法的基础上进行的。掌握点叶法的组织安排规律后，把叶子用双勾的方法画出来，就是夹叶法。

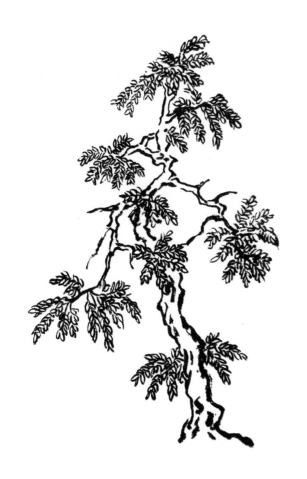

夹叶法树

夹叶法画树叶时，用中锋蘸重墨勾叶子，墨色的变化无须太多。

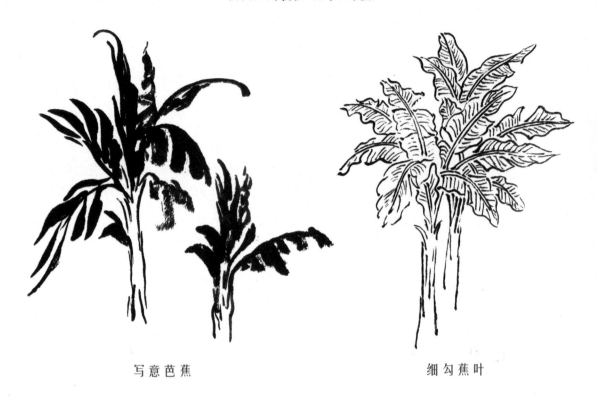

写意芭蕉　　　　　　　　　　　细勾蕉叶

藤蔓的表现

用点叶法和夹叶法也可表现藤蔓。

缠树藤法

悬崖藤

草的表现

运用画树叶的点叶法和夹叶法，还可以画出不同形态的草。

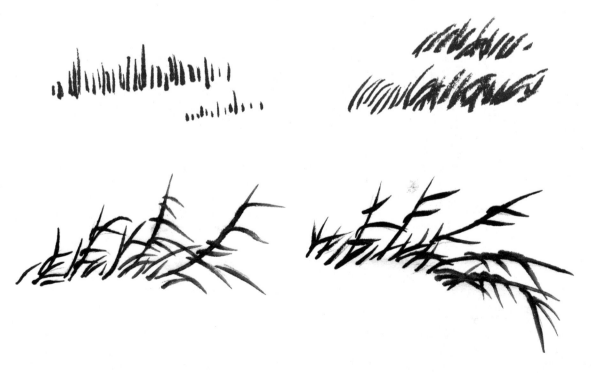

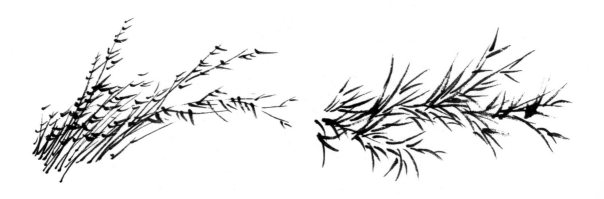

5.2　实例精讲

松树的画法

松树在山水画中应用得很多，山水画家大都善于画松树。松树生气勃勃、形态多样，有的直立傲然、直冲云霄，有的虬龙盘曲、苍劲多姿，有的倚侧出枝、轻灵舒展，有的紧托山壁、屈伸舞动。松树的千姿百态为山水增添了美感。

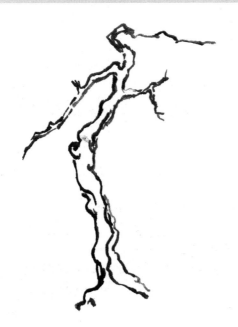

❶ 画出树干的轮廓，注意墨色的变化。

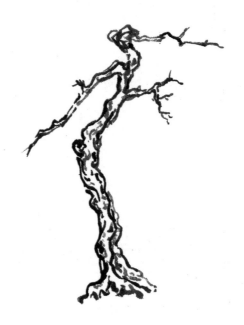

❷ 丰富树干，添加树干的干枯肌理。

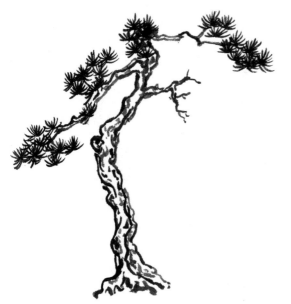

③ 用松叶点的方法画出松树的叶子。

④ 给松叶和树干上色。

柏树的画法

柏树在山水画中也是常见的题材。柏树苍老清奇，纹理清晰，姿态万千。因其凌霜傲雪，身姿挺健，四季常青，人们常用它来象征资深高品、历经沧桑的长寿老者。

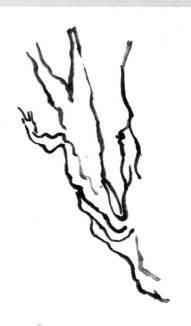

① 画出一边的柏树树干，注意深浅变化。

② 步步深入，画出树杈。

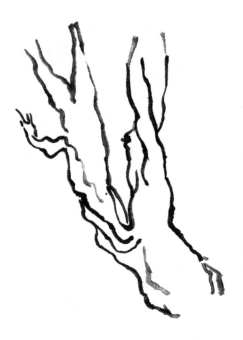

③ 画出另一边的树干。

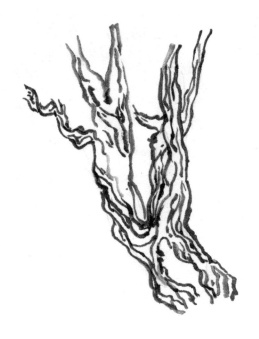

④ 丰富树干的纹理效果。

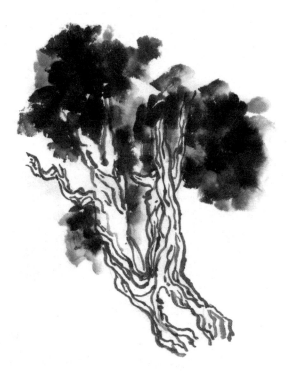

⑤ 用浓淡不同的墨色点出柏树的树叶。

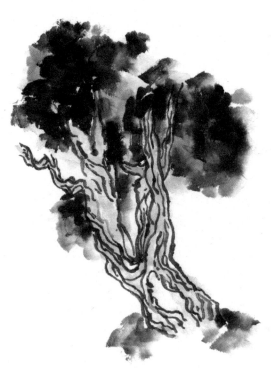

⑥ 给树干和树根上色，完善画面。

不同柳树的画法

柳树，也是历代山水画家喜爱的对象。古人说"画树难画柳"，其难处在于柳树的垂条是由长的墨线组成的，要有高超的运笔能力，画出的细线才能柔而不弱，秀而挺劲，富有生气。下面介绍几种不同的表现柳树的方法。

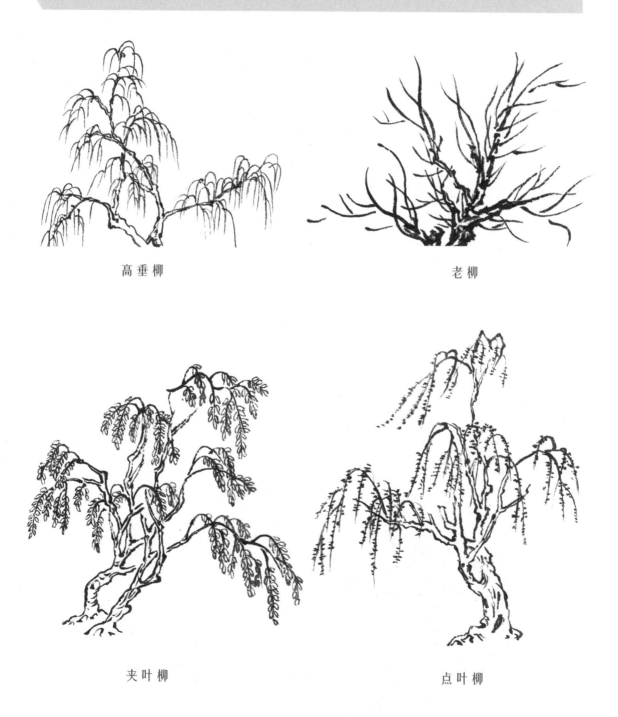

高垂柳

老柳

夹叶柳

点叶柳

杂树的画法

山水画中将树分为两类，一类是有明显特征的树，如松、柏、柳等树，另一类为杂树。

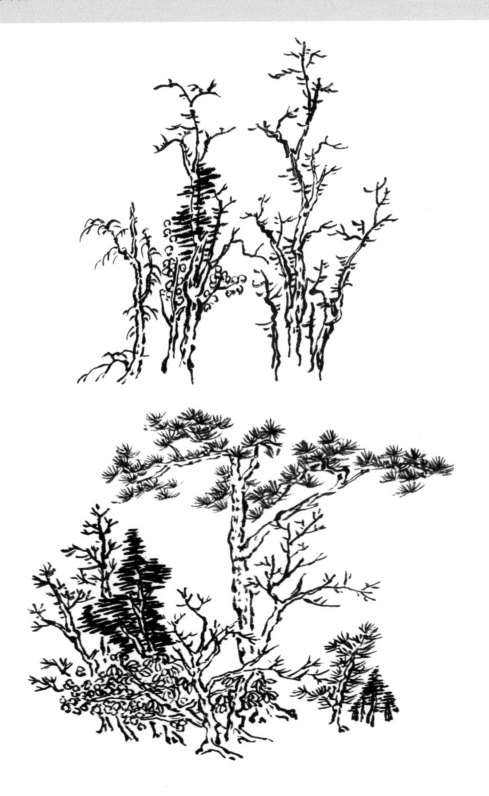

远景别丛树的画法

远树

山头多作远树，不仅能丰富画面，还可以弥补山的不足之处。远树一般不画树枝，用笔点出树叶，远望之形似树即可。可用前面所学的不同的点叶法来画，增加树林的多样性和美感。

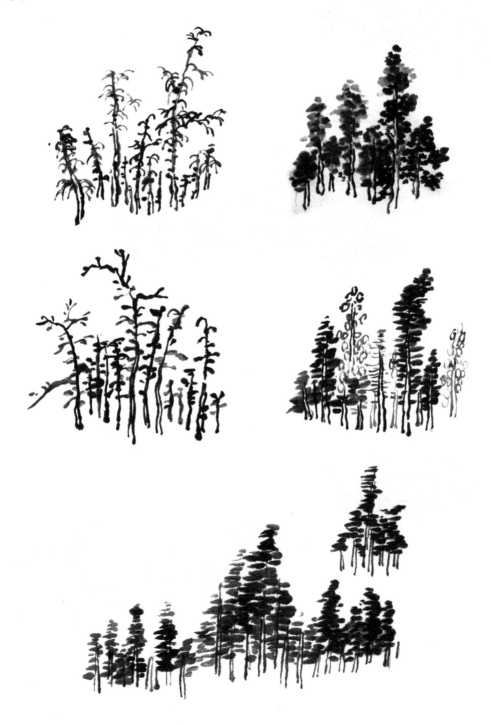

扁点极远小树

适合用淡墨点在山凹处或远山脚下，染以淡绿色。

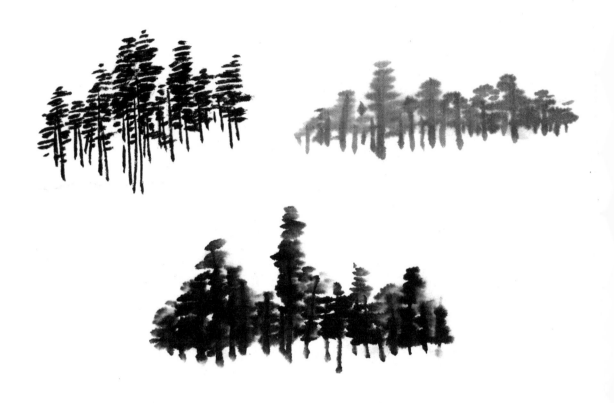

圆点极远小树

与扁点的画法类似。若用淡墨反染，便可作雪景中的远树。

第 6 章 点景画法示例

山水画中，除了山石、树木等庞大的景物以外，常常还要画一些房舍、舟桥、人畜、鸟兽等作为点缀，丰富画面，增加情趣。此类「点缀」统称为点景。点景大概分为两类：一类是房屋、舟、桥等人工建造的东西，另一类是人、禽畜、鸟兽等生物。

6.1 人物

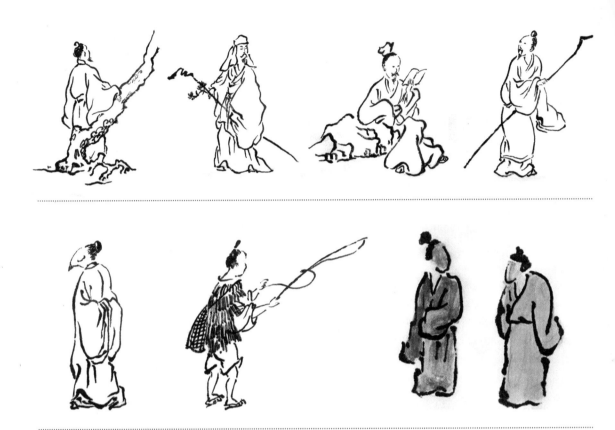

 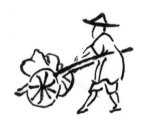 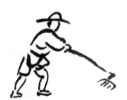

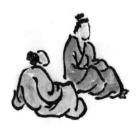 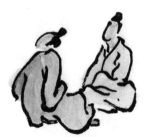 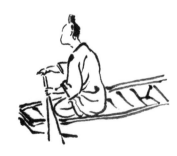

6.2　鸟兽

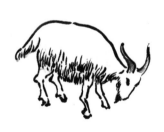 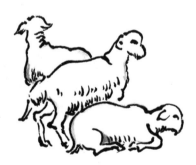 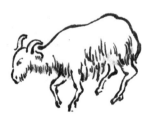

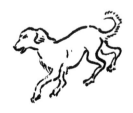

6.3 墙屋

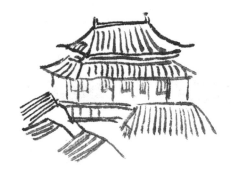

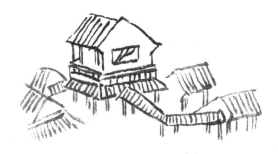

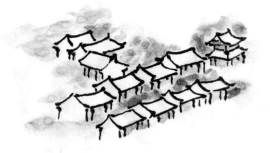

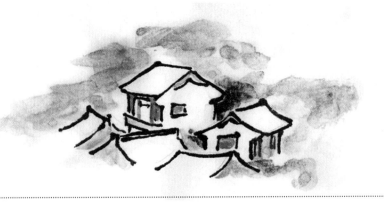

6.4 门庭

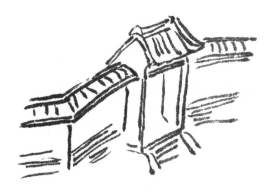
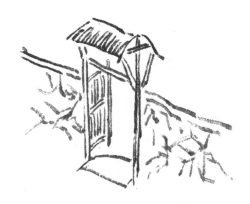

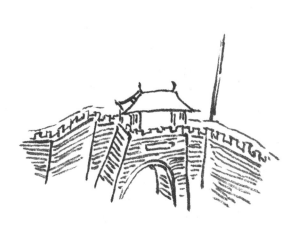
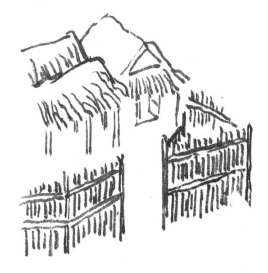

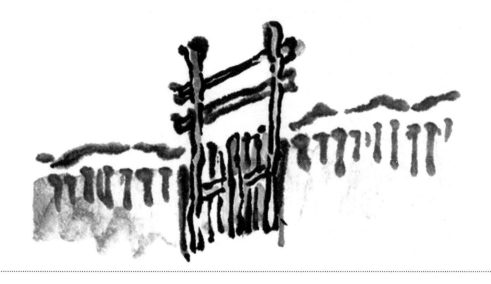

6.5 桥梁

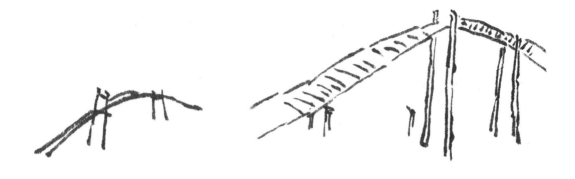

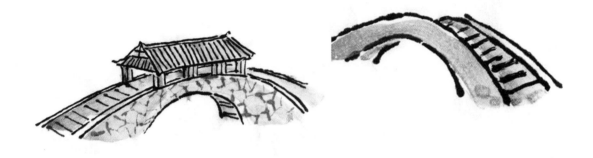

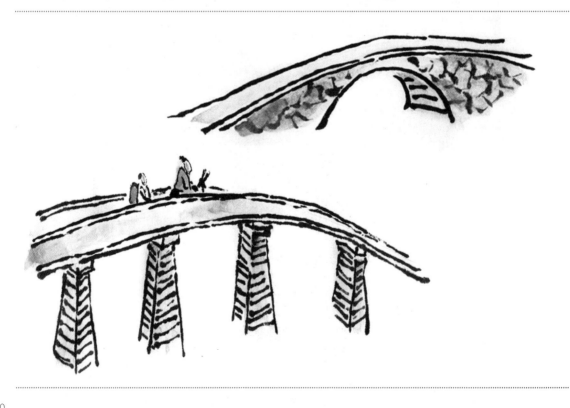

6.6　亭塔

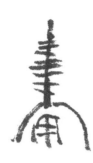
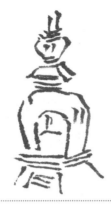
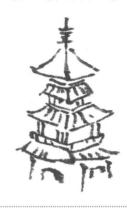

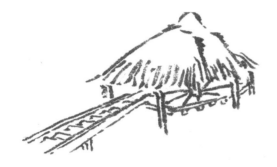
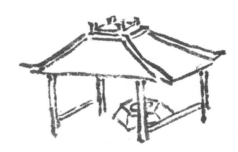

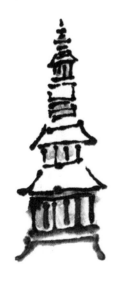
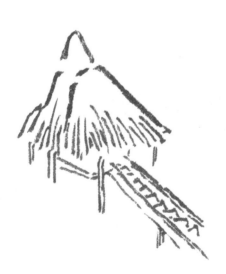
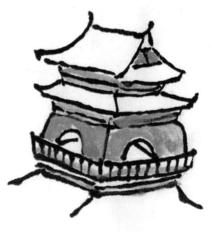

6.7　舟船

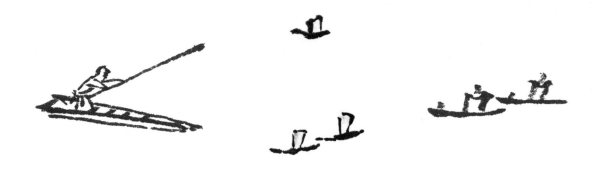

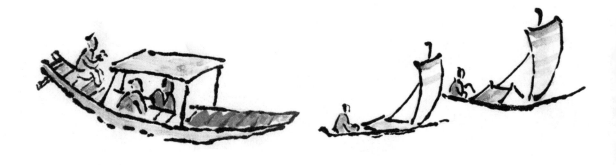

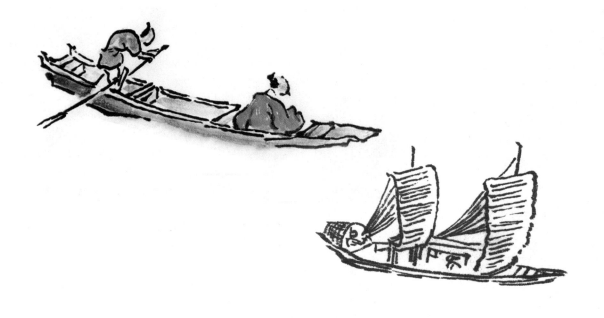

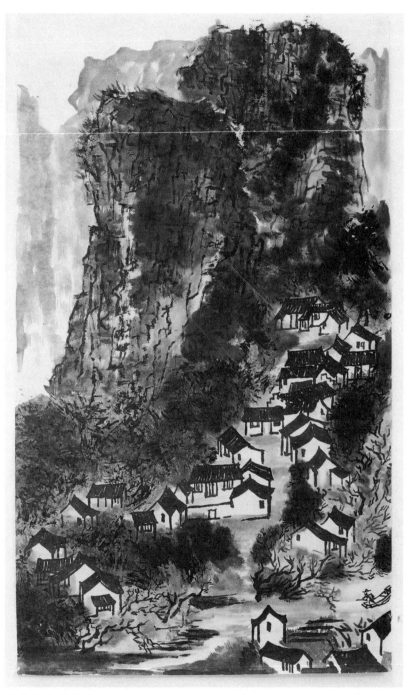

[当代] 戴苏春

附

作品欣赏

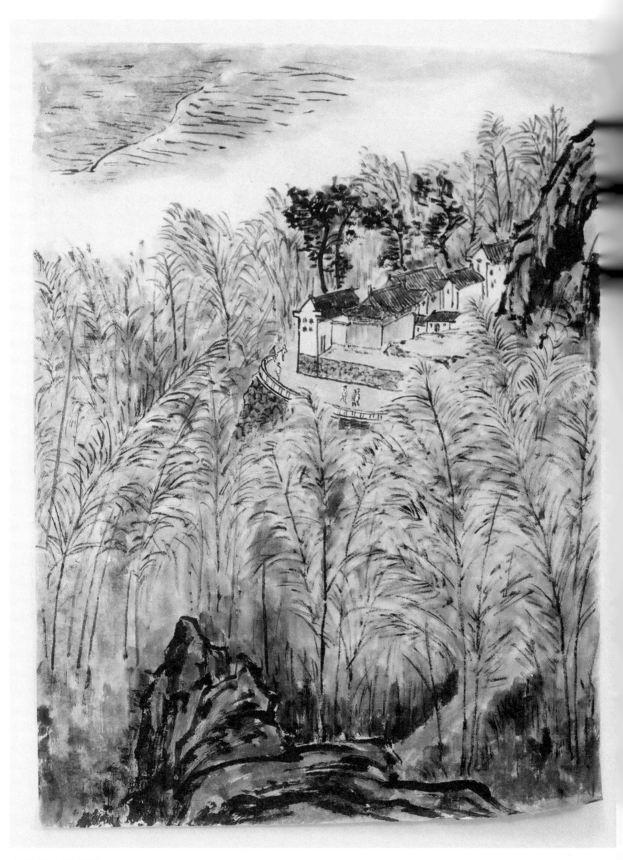

［当代］戴苏春

[当代] 戴苏春

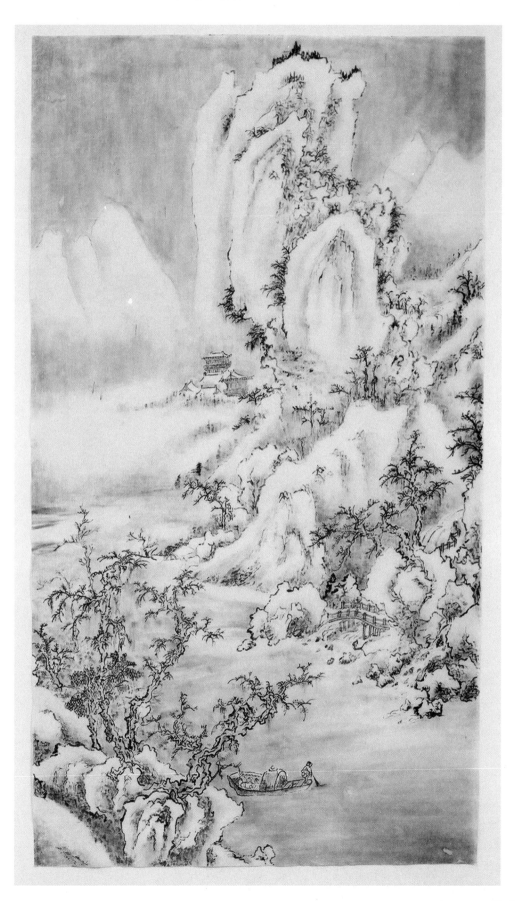

[当代] 戴苏春

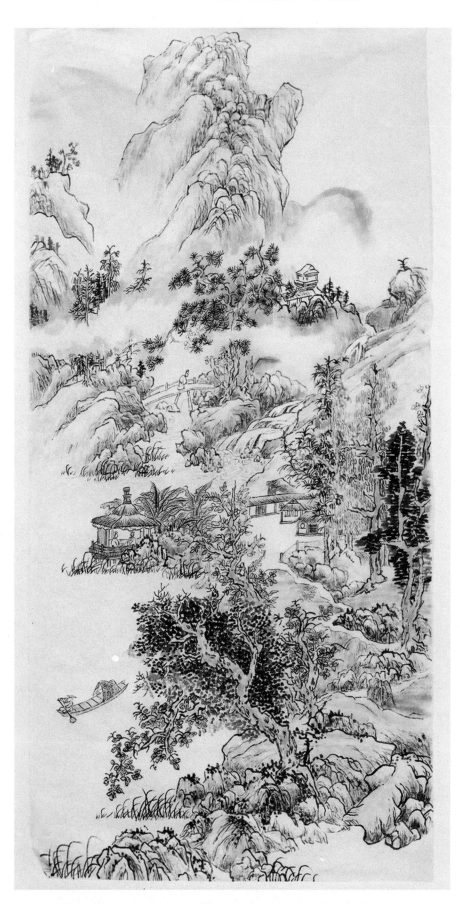